L. Capet
C— 6 vol.

les tomes
1.er 2.me 4.me
5.me 6.me et 7.

N.º
1829

Y. 6083
+ B. — 1.

RECVEIL

DES PLVS BEAVX
AIRS ACCOMPAGNES
de Chansons à dancer, Ballets, Chansons folatres, & Bachanales, autrement dites
Vaudeuire, non encores
Imprimes.
TC.

*Ausquelles Chansons l'on a mis la Musique de
leur chant, afin que chacun les puisse chanter
& dancer le tout à vne seule voix.*

A CAEN.
Chez IAQVES MANGEANT,
M. DC. XV.

L'IMPRIMEVR AV LECTEVR.

Il n'est point d'exercice plus aggreable pour la ieunesse, ny qui soit plus vsité aux bonnes compagnies que celuy de la dance: voire en telle sorte, que le plus souuent au defaut des instruments l'on dance aux chansons: & neantmoins rarement il s'en trouue qui ne manquent de mesure, de rime & de raison: comme aussi il se trouue peu de personnes qui trauaillent à ceste sorte de Poësie, pour la difficulté qu'il y a, & que la necessité contraint de faire tous les vers de chasque chanson sur vne mesme rime, afin de les faire rapporter au son & cadence du rechant. Ceste consideration m'a occasionné de requerir plusieurs Poëtes de mes amis, lesquels m'ont donné des paroles sur plusieurs chants de mesure, & conuenables pour dancer, & autres Airs pour chanter à vne voix seule, mis en Musique par diuers autheurs. Ie me suis resolu d'en mettre par ordre vn certain nombre, ausquels i'ay faict noter le suiet du chant seulement, dont i'ay basty ce petit liure que ie te presente, esperant que tu en receuras du con-

AV LECTEVR

gentement, attendu mesme que les chansons à dancer sont accompagneés de toutes les qualitez susdites, a sçauoir de mesure, de rime & de raison, mais ie t'aduerty qu'ils les faut chãter legeremẽt, selon que la mesure de la dance le requiert. Ie me suis aduancé de te preparer ce petit liure, en attendãt vn autre que ie t'appreste, que tu verras en bref, & qui sera d'Airs & Ballets, mis à quatre parties, prins des meilleurs autheurs de ce temps, lequel m'a esté promis par vn de mes amis qui me les met par ordre. Adieu.

Vostre seruiteur,
Jacques Mangeant.

A ij

AIR.

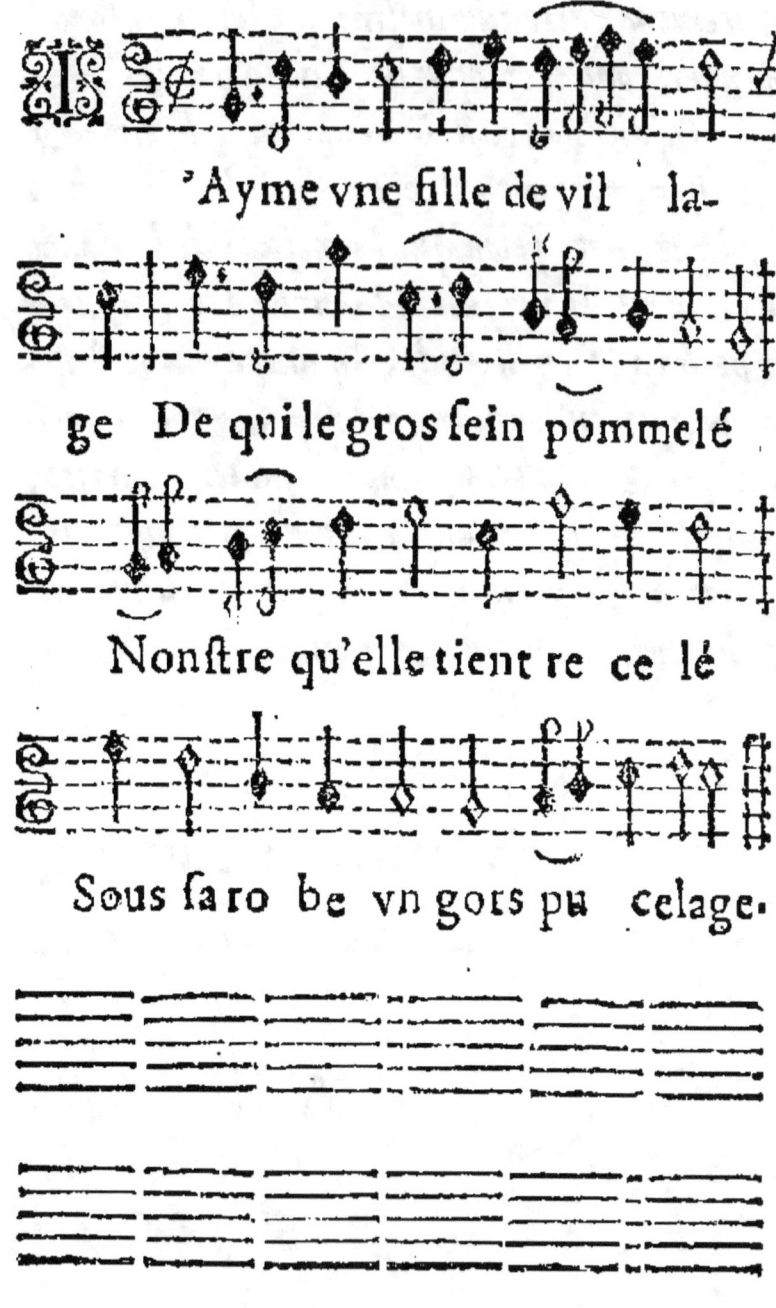

'Ayme vne fille de vil la-
ge De qui le gros sein pommelé
Nonstre qu'elle tient re ce lé
Sous sa ro be vn gors pu celage.

AIR.

Aussi est-ce à elle qu'on baille
De son village tout l honneur,
Capable d'allumer vn feu
D'vne autre flame que de paille.

Mon opinion n'est pas fauce,
Le feu ne juge pas mieux l'or
Qu'elle puisse mieux faire encor,
Son jugement d'vn haut de chausse.

Ie ne beu tant, i'en fus enflamme
De son vin qu'elle me vendit?
Car soudain ma soif descendit
De ma langue dedans mon ame.

Iamais l'amour d'vne pucelle
Ne me frappa d'vn si grand coup:
N'estoit ce pas l'aimer beaucoup
Que de laisser le vin pour elle.

Ce fut plustost vne merueille,
Qu'vn amour d'vn leger effort,
Car ie n'ayme iamais si fort
Que i'en quitasse la bouteille.

AIR.

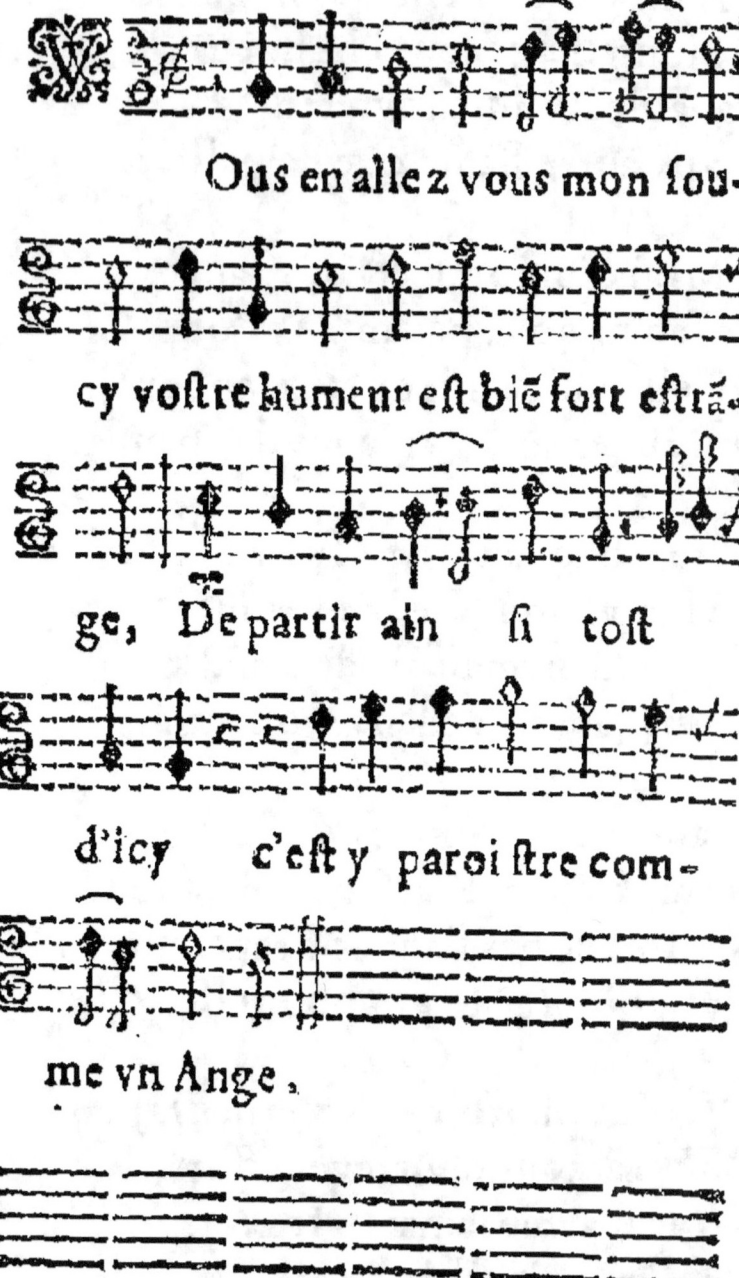

Ous en allez vous mon sou-
cy vostre humeur est bien fort estrá-
ge, De partir ainsi tost
d'icy c'est y paroistre com-
me vn Ange.

AIR

Beau subiect de ma passion
Reuenez me rendre contête,
Et d'vne belle affection
Conrônez ma fidelle attente.

Venez voir que ma fermeté
Me rend aux amans si cõtraire
Que ie veux mal à ma beauté,
Tant ie me desplaist de leur plaire.

Ainsi mon cœur en vous aimant
Ma constance extréme,
Peut estre en vostre eslognement
Que vous n'en faites pas de mesme.

AIR.

Nfin d'vne iniuste licence, Le vieil nous pence desunir, Contre les rigueurs de l'absence, Le remede est jau souuenir.

AIR.

Cher souuenir des mes pensees,
Petis demons venus des Cieux,
Vous rendez les choses passées
Comme presentes à nos yeux.

Receuez donc ma chere flame,
Pour adoucir mes passions,
Car vos regards sont en mon ame
Comme en la mer les Alcions.

AIR.

Yant aimé fi del-
lement, Vn amant qui m'est in-
fidelle, Ie deteste
le nom d'amāt, Et fay gloire
d'estre cruelle.

AIR.

Alors qu'il me vint asseurer
Qu'il n'auroit que moy pour mai-
stresse,
Il iure pour se pariurer
Pour my manquer de promesse.

Il disoit que sa liberté,
Seroit tousiours en ma puissance,
Maintenant vn'autre beauté
Le rens coulpable d'inconstance.

Ie l'aimois si parfaitement,
Que i'en suis digne de loüange,
Ie pardonne à son changement,
Puis qu'il ne gaigne rien au change.

AIR.

Ce vante qui voudra heureux,
De passer sans amour sa vie,
Ie ne luy porte point d'enuie :
Pour moy ie veux viure amoureux,
 Car si l'on meurt vn iour,
 Ie veux mourir vn iour.

 I'ayme mieux les moindres faueurs
Que ie reçoy de ce que i'ayme,
Que ie ne fais vn diadesme
Ny d'vn Empire les grandeurs.
 Et si l'on meurt.

Depuis que ceste passion
C'est emparée dedans mon ame,
Ie cherche tellement ma flame
Que ie n'ay d'autre ambition.
 Que de mourir vn iour
 Par les flames d'amour.

Aussi la belle que ie sers
Pour reudre mon ame subjette,
Print de l'amour vne sajette,
Et graua dans mon cœur ces vers.
 S'il faut mourir vn iour,
 Ie veux mourir d'amour.

AIR.

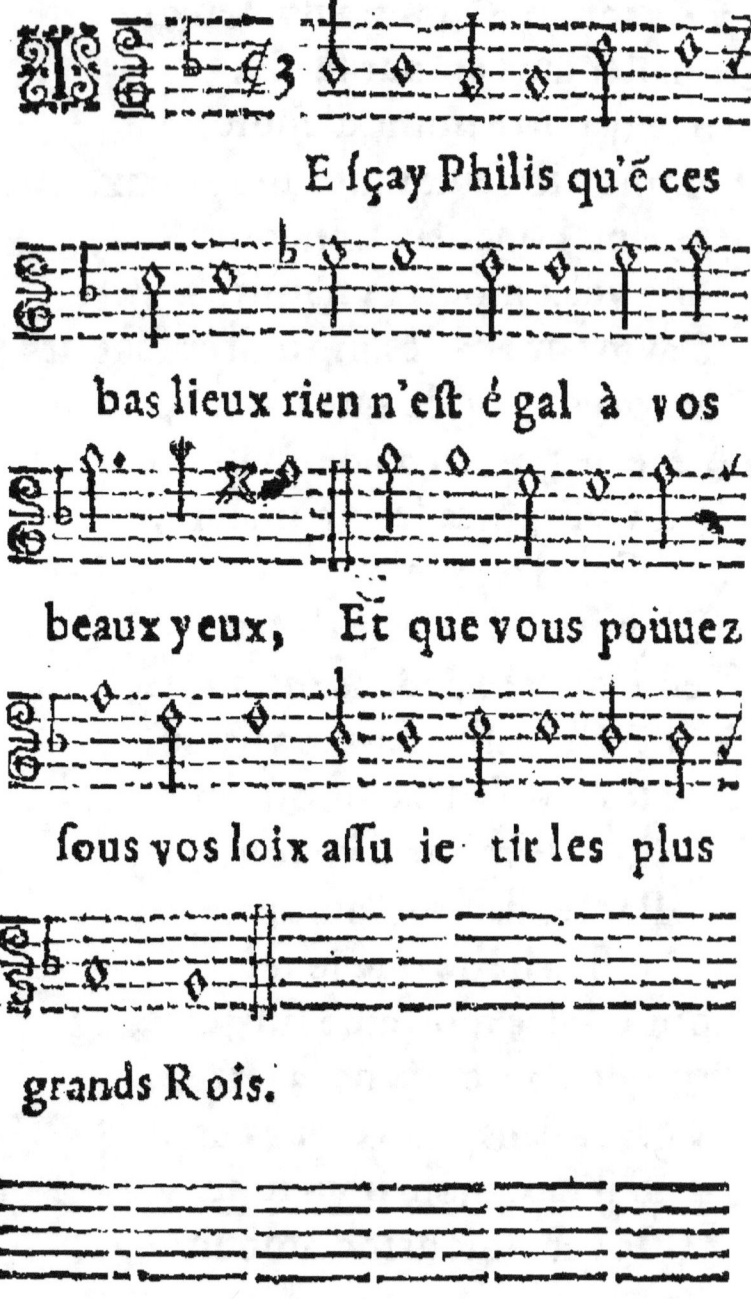

Е ſçay Philis qu'é ces bas lieux rien n'eſt égal à vos beaux yeux, Et que vous poüuez ſous vos loix aſſu je tir les plus grands Rois.

AIR.

A ces diuines raretez
Qui se trouuent en vos beautez,
Les courages plus glorieux
Doiuent leurs pensee & leurs vœux.

Mais pourtant leurs amoureux traits
Leurs graces, leurs mignards attraits,
Qui peuuent la glace enflammer,
N'ont pouuoir de me faire aimer.

I'adore bien vostre beauté
Mais i'aime trop ma liberté,
Pour l'assuiettir au tourment
Qu'il faut supporter en aimant.

Ne croyez donc pas de me voir
Iamais dessous vostre pouuoir,
L'amour ne peut dans mes esprits
Allumer le feu de Cypris.

AIR.

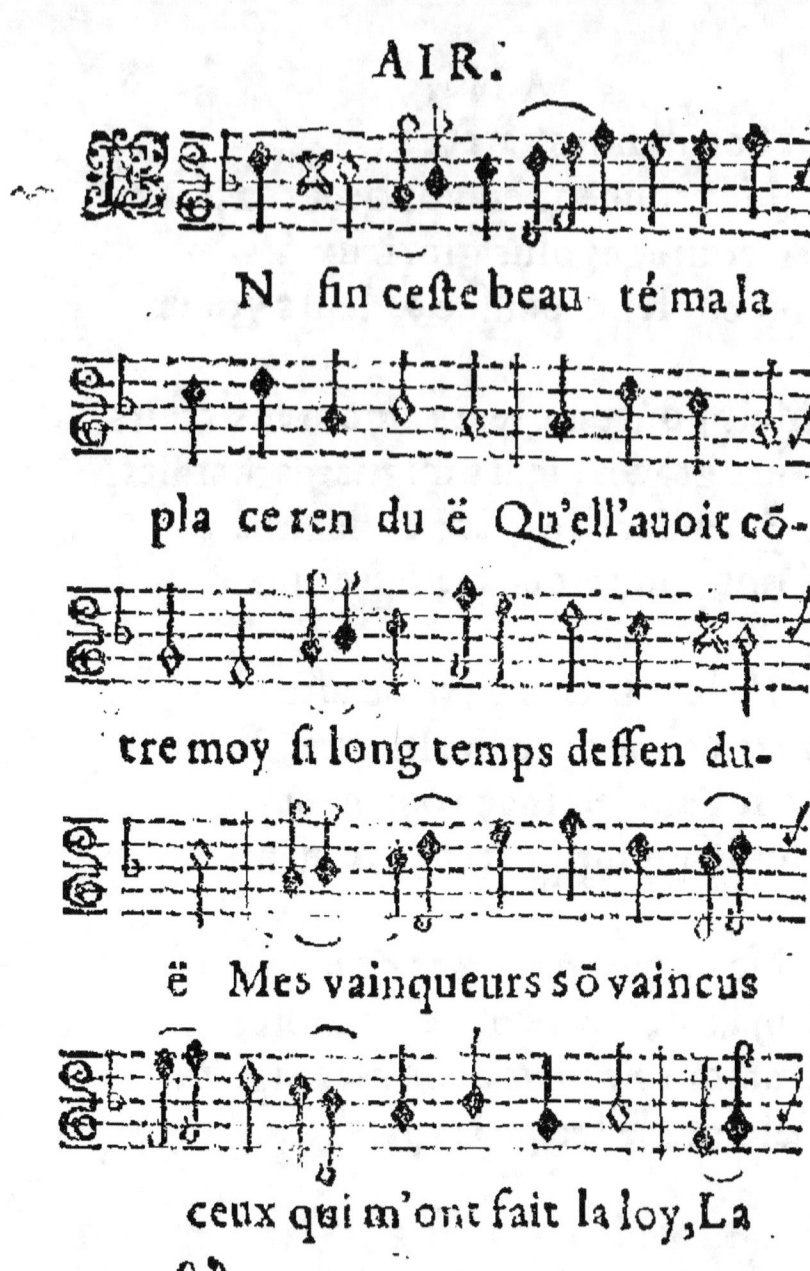

N fin ceste beau té ma la pla ce ren du ë Qu'ell'auoit cō‑ tre moy si long temps deffen du‑ ë Mes vainqueurs sō vaincus ceux qui m'ont fait la loy, La re çoiue de moy.

AIR.

Au repos ou ie suis tout ce qui me
trauaille,
Est le doute que i'ay qu'vn mal'heur
ne m'assaille,
Qui me separe d'elle & me face lascher
Vn bien que i'ay si cher.

Il n'est rien ici bas d'eternelle durée,
Vne chose qui plaist n'est iamais as-
seurée,
L'espine suit la rose & ceux qui sont
contens
Ne le sont pas long temps.

I'honore tant la palme aquise en ce-
ste guerre,
Que cy victorieux des deux bous de la
terre,
I'auoy mille lauriers de ma gloire tes-
moins,
Ie le priseroy moins.

Desia de toutes pars tout le monde
m'esclaire,
Et bien tost les ialoux ennuiez de ce
taire,
Si les veux que ie fay m'en d'estourne
lassaut,
Vont me dire tout haut.

B

AIR.

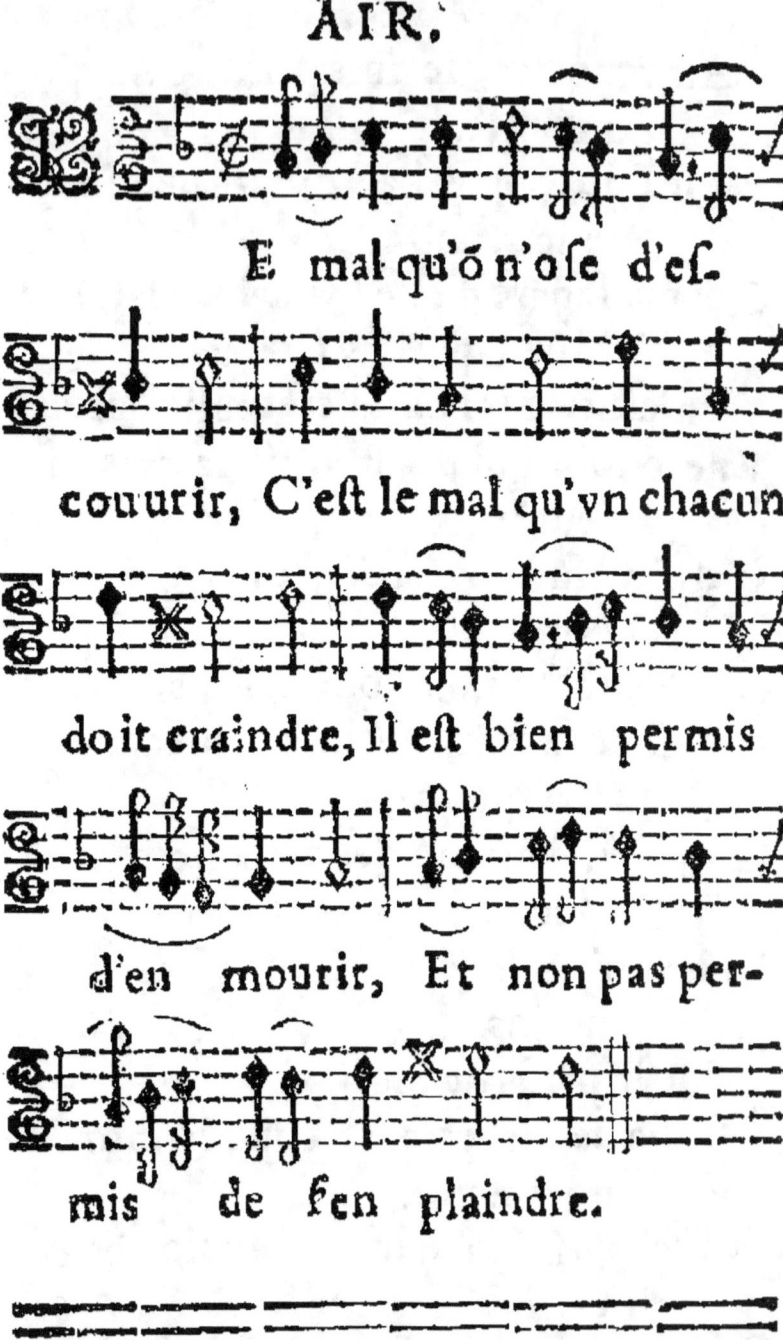

E mal qu'ón n'ose dés-
couurir, C'est le mal qu'vn chacun
doit craindre, Il est bien permis
d'en mourir, Et non pas per-
mis de s'en plaindre.

AIR.

Ie ne me plains du trait fatal
Dont ma blesseure est inmortelle,
Mais ie me plains de taire vn mal
Dont la cause paroist si belle.

La peur d'offencer ce bel œil
Fait que ie cele sa victoire,
Car pour moy c'est par trop d'orgueil
Et pour luy c'est par trop de gloire.

Que doy-ie faire à mes ennuis
M'en offencer n'est pas la cause,
De les plus celer ie ne puis,
Et de les descouurir ie n'ose.

Ie feray donc parler mes yeux,
Et mon ame en desir feconde,
Mes pensees parleront aux dieux,
Et mes yeux tromperont le monde.

AIR.

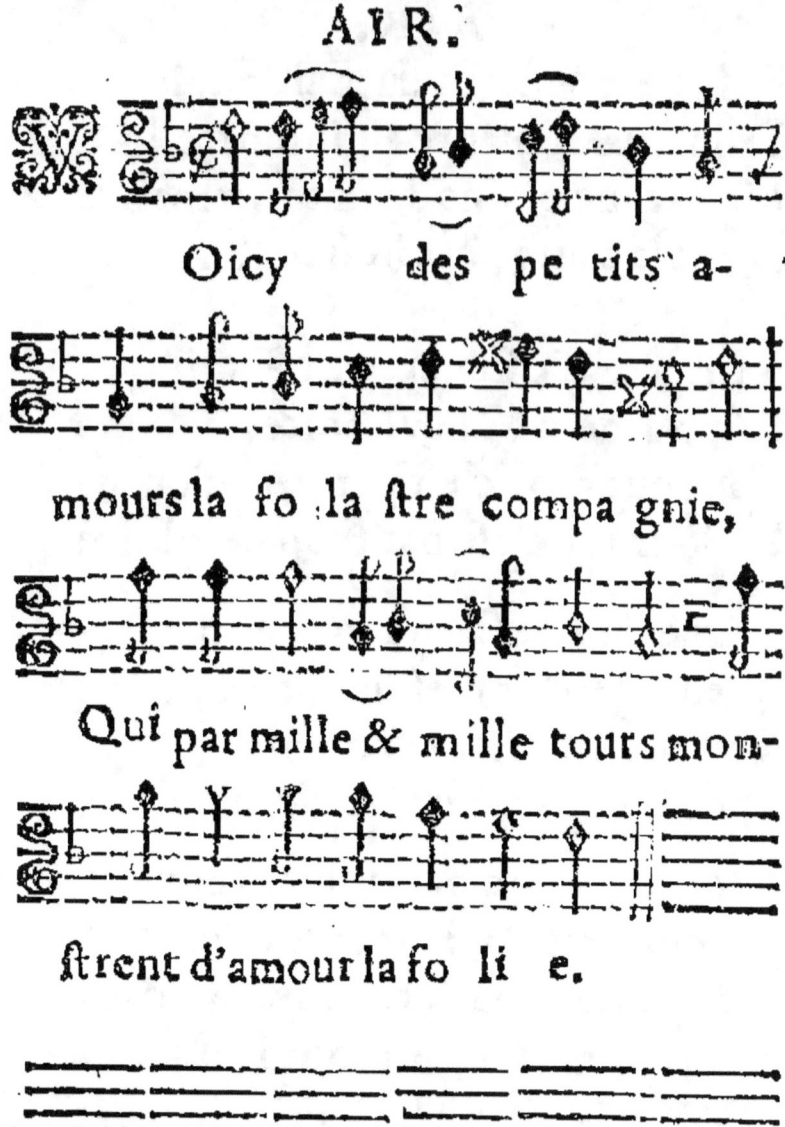

Oicy des petits a- mours la fo la stre compagnie,
Qui par mille & mille tours mon- strent d'amour la folie.

Ce petit Dieu des enfans
Print plaisir dés sa naissance,
De passer ainsi le temps
Comme nous en nostre enfance.

AIR.

man te plus infortu-

né e, Qui fut iamais au monde

ne e, Tu me delaisse à la-

bádõ, Moy qui t'aime plus que Di-

don, Oncque n'aima d'amour Æne-

e.

AIR.

En l'espace de ma contrainte
Ou la rigueur du fort est peinte,
Ie sens l'ennuy me deuorer
Le cœur qui t'ose coniurer,
D'aimer encor' sa sainte flame.

Mais plus fidelle & moins contente
Que la nature fut constante,
A la ruine des amours,
Au plus funestes de mes iours
Ma foy sera pour toy viuante.

Ny l'orreur de ta felonnis
Iniuste tourment de ma vie,
Ny l'exes de ta mauuaistié,
N'esbranslera mon amitié,
Tousiours de ses desirs suiuie.

AIR.

A plus miserable aman te,
Qui soit en tout l'vniuers, Mourāt
pour vous languisante, Vous es-
crit ces tristes vers.

Ce tyran qui me martire,
Pour tesmoigner mes douleurs,
Me contraint de les escrire
De mon sang & de mes pleurs.

AIR.

Solitaire ie me cache,
Pour le cœur vous defcouurir,
Craignant sur tout que l'on sçache
Le mal qui me fait mourir.

Toufiours mon mal continuë,
Amant plein de cruauté,
Pour vous eftre trop cognuë,
Maudit foit la parenté.

Si nous auons pris naiffance
D'vn mefme fang & d'vn corps,
Pourquoy n'aurons nous puiffance
Aux doux amoureux accords?

C'eft en vain que ie m'efforce
D'auancer voftre retour,
Si ce nom de fœur vous force
De mefprifer mon amour

Que n'ay-ie pris ma naiffance
De quelque eftranger lointain,
Puis que cefte cognoiffance
Fait n'aiftre en vous le defdain.
Souuent dans ma chambre clofe,
M'auez mife entre vos bras,
Ce qui refte eft peu de chofe,
Pour en faire fi grand cas.

Laiffons

AIR.

Laissons suiure à la vieillesse
Les droicts à nous incognus,
Car l'on cede à la ieunesse
Les douces loix de Venus.

Iunon de pareille flame
Son frere aima comme moy,
Cela ne merite blasme,
Nature force la loy.

Sans craindre pere ny mere,
Prenons la commodité,
Ce nom de sœur & de frere,
Emporte grand priuauté.

Donnez moy en recõpence
Mille baisers amoureux,
Au parauant que l'on pence
Quelqu'autre mal de nous deux.

AIR.

Oulez vous sçauoir mon malheur, Regardez vous dans vne glace, Car les beautez de vostre face Sont les causes de ma douleur.

AIR.

Voyez ce bel œil mon vainqueur
Tous ses regards ce sont des flèches,
Dont amour fait autant de breches
Dans les deffences de mon cœur.

Regardez dans vos blonds cheueux
Le nombre infiny de mes peines,
Car ce sont tout autant de peines,
Dont amour captiue mes vœux.

Pour voir mõ tourment bien dépeint
Voyez ceste face diuine,
Car amour cache son espine
Soubs la rose de vostre teint.

AIR.

Allez allez volage allez en mille lieux vous ne trouuerrez pas vn sujet qui vaille mieux, Quoy ces pleurs espanchés Ces vœux & ces souspirs ne vous ont point toucchés,
Et faut que malgré moy, La rigueur me contraigne à suiure vn' autre loy.

AIR.

Allez.

Ie sçay bien que mes yeux,
Ne trouueront iamais suiet qui vaille
mieux,
Mais i'en trouueray bien
Quelqu'vn qui m'aime autant comme
ie seray sien. Allez.

Ie n'y veux pas penser,
Pourquoy par vos desdains m'y vou-
lez vous forcer ?
Hé ! pourquoy m'obligeant,
Vostre œil m'empesche il le mien d'e
stre changeant ? Allez.

Dieux ! quelle cruauté,
Qu'vn bien si long temps eu me soit si
tost osté :
Et que ce qui m'aimoit
Maitenant me m'esprise autant qu'il
m'estimoit. Allez.

Si ie ne puis changer
Cette humeur qui vous porte à me
desobliger
Ie rompray ma prison,
Et mourant par amour, ie viuray par
raison. Allez.

AIR.

Mour j'auouray desormais,

Qu'é la faueur que tu me fais, Ie

seroye ingrat de me taire

Car ie confesse auec raison

Que ie suis dans vne prison,

Dont ie ne me sçaurois deffaire

AIR.

En ce parfait contentement
Qui maporte vn si doux tourment,
Ie suis obligé de te dire
Que i'ay plus de felicité,
D'auoir perdu ma liberté,
Que d'auoir acquis vn Empire.

Et bien que mon nom glorieux
Par mille faits glorieux,
Ait remply toutes les histoires,
Si veux-ie pourtant auoüer,
Que ie dois plustost me loüer
De mes faits que de mes victoires.

Car ce m'est vn si grand bon-heur
D'estre esclaue auec tant d'honneur,
Qu'en ce doux estat de ma vie,
Tout le monde doit estimer
Que si les Dieux sçauent aimer,
Ont dequoy me porter enuie.

AIR.

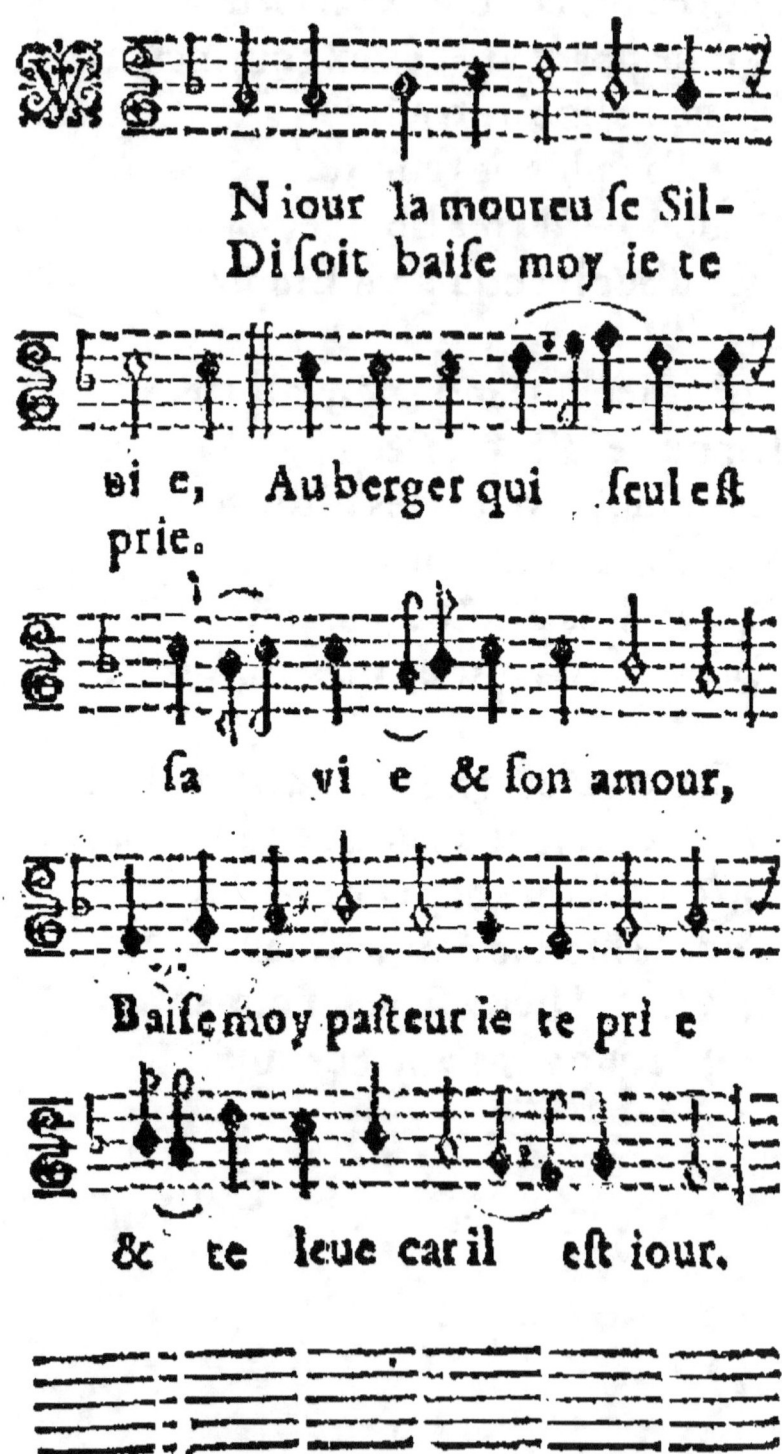

AIR.

Regarde la naissante Aurore
Baise moy pasteur que i'adore,
Qui veut que ie prie encore
Par nostre amour :
Baise moy pasteur que i'adore
 Et te leue car il est iour.

Ma crainte hors d'icy t'apelle,
Baise moy Pasteur ce dit elle,
O dieux ! dit-il quelle nouuelle
Pour tant d'amour !
Baise moy Pasteur ce dit-elle,
 Et te leue car il est iour.

De cela Pasteur ne me blasme,
Baise moy plustost ma chere ame,
Le secret entretient la flame
D'vn bel amour :
Baise moy donques ma chere ame,
 Et te leue car il est iour.

Ha ! que dis-tu chere Siluie ?
Baise moy Pasteur ie te prie,
Le Soleil porte donc enuie
A nostre amour :

AIR.

Sa clarté qu'on trouue si belle,
Baise moy pasteur ce dist elle,
Se rend importune & cruelle,
A nostre amour :
Baise moy Pasteur ce dit elle,
 Et te leue car il est iour.

Mais puis qu'il faut que ie te baise,
Baise moy ma chere deesse
Soulage l'ennuy qui m'opresse
Par trop d'amour :
Baise moy ma chere deesse,
 Et puis adieu car il est iour.

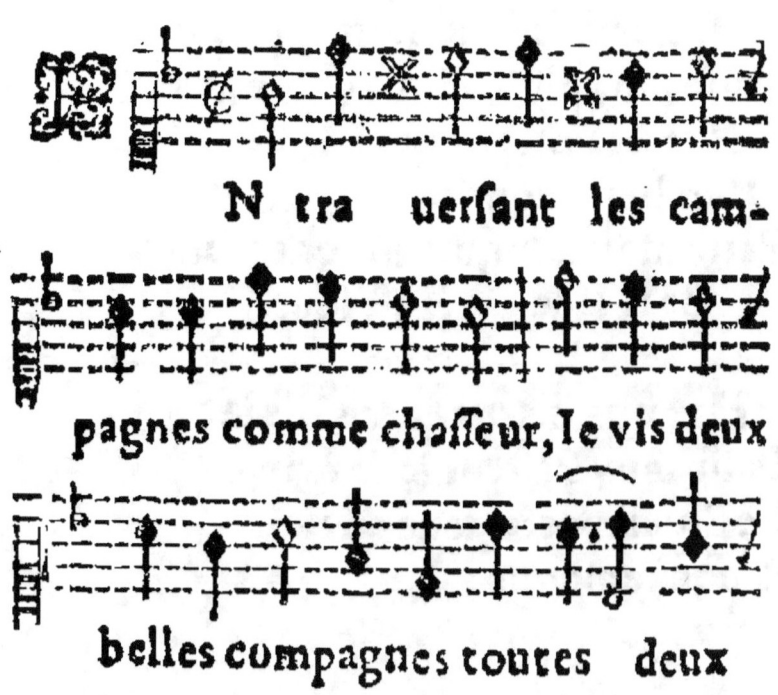

N tra uersant les cam-

pagnes comme chasseur, Ie vis deux

belles compagnes toutes deux

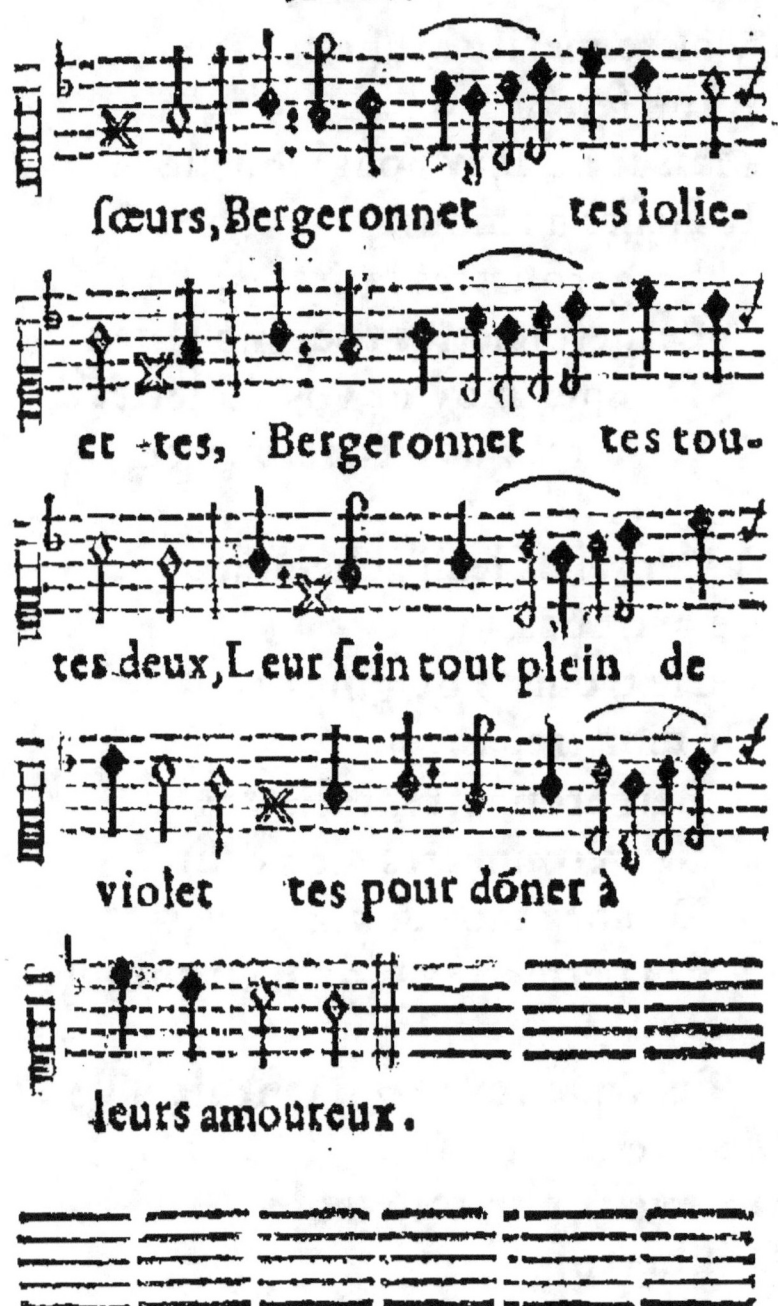

AIR.

Vostre merite m'apelle
A son seiour :
Mais ie ne sçay pour laquelle
Ie meurs d'amour:
 Bergeronettes ioliettes,
 Bergeronnettes tout mon bien
 Donnez moy de vos violettes
 Ou dites que n'en ferez rien.

 Vers elles ie m'achemine
Le petit pas,
Ou ie trouue l'origine
De mon trepas.
 Bergeronnettes ioliettes
 Bergeronnettes mon desir,
 Donnez moy de vos violettes
 Ou permettez moy d'en choisir.

 Puis que vostre œil tant aimable
M'a arresté,
Ie ne veux plus miserable
De liberté:
 Bergeronnettes ioliettes
 Bergeronnetes mon soucy,
 Donnez moy de vos violettes
 Puis que pour vous ie meurs icy.

AIR.

De ces Nymphes la plus belle
Plus a mon gré,
Me faut aſſoir au pres d'elle
Sur le verd pré :
 Bergeronnettes iolliettes
 Bergeronnettes mon ſoucy,
 Donnez moy de vos violettes
 Puis que pour vous ie meurs icy.

Vn beau bouquet qu'elle lie
I'eus pour faueur,
Mais ſoudain vn'autre enuie
Saiſit mon cœur,
 Bergeronnettes ioliettes
 Bergeronnettes dont le teint
 Semble vne neige bien nette
 Où le chaud n'a iamais attain.

AIR.

Habitans de la bas Que les feux & la flamme, Portent sans cesse aux plaintiue clameurs, Que mes malheurs, Consolent desormais vos miserables ames.

AIR.

Les maux accoustumez encor sont
 supportables,
Mais tous les iours par quelque nou-
 ueauté
La cruauté,
Me fait tenir extréme entre les mise-
 rables.

I'ay dressé mille vœux au temple d'v-
 ne belle
Et n'attendant mon bien que de ses
 yeux,
Ie voy les cieux
Rompre tous les desseins que ie faisoy
 peur elle.

C'est en vain nonobstant ingrates
 destinées,
Que vous taschez d'esteindre mon a-
 mour,
Car nuit & iour
I'en ressen dedans moy reuenir les I-
 dées.

Ceste rare beauté qui me fist tribu-
 taire

AIR.

Me captiua par de si beaux appas,
Que le trespas
A peine suffira pour mon pouuoir di-
straire.

Possede qui voudra ces delicates ro-
ses,
A tous iamais ie les veux admires
Et souspirer
Pour tant de raretez auec elles enclo-
ses.

Et s'il me faut mourir en des maux
si estranges,
Le beau suiect qui me va tourmentant
Merite tant,
Que d'vne telle mort renaistront des
loüanges.

AIR. 21

Ve tous les a moureux
du monde, soiét plus inconstans
que n'est l'onde ie le croy bien
Mais qu'il soit rien de si vola-
ge, Que nostre per fide cou ra-
ge ie n'en croy rien.

D

AIR.

Qu'amour vous donne de martire
Et que dans vous il se retire
 Ie le croy bien,
Mais que i'aye alumé la flame
Où ce Dieu fait brusler vostre ame,
 Ie n'en croy rien. (mes

Qu'en ce maudit siecle ou nous sō-
La fainte soit au cœur des hommes
 Ie le croy bien,
Mais qu'aux dames ce soit vn vice,
Et ce gaudir de leur malice,
 Ie n'en croy rien.

Que vous taschiez de me surprendre
Lors que vous feignez d'estre enseble
 Ie le croy bien,
Mais que pour tout vostre languistre
Ma liberté iamais s'en gage,
 Ie n'en croy rien.

Qu'vne personne est bien heureuse
Qui meurt d'vne mort amoureuse
 Ie le croy bien,
Mais que vous ayez quelque enuie,
De finir ainsi vostre vie,
 Ie n'en croy rien.

On ame est si fort blesse-

e, D'vn trait d'vn bel œil vain-

queur, Qu'elle n'a d'autre pen'se-

e, Que d'aller trouuer son cœur.

AIR.

La Nymphe qui le possede
L'alume d'vn feu si beau,
Que ie ne voy nul remede
D'esteindre vn si doux flambeau.

Lors que mon amour s'enflame
Elle me va distillant,
Vn glaçon dedans mon ame
Qui me brusle en me gelant,

Vous Nymphes de ces fontaines
Qui viuez l'esprit content,
N'estes vous pas plus humaines
Que celle que i'aime tant.

AIR. 23

Que deſ ſus tous Beau port tu m'es doux, Ores que mõ a me A tain te d'a- mour, Trouu'en tõ ſejour, Remed' en ſa flamme.

AIR.

Sans toy plaisant bord
Ie croy que la mort
M'eust desia rauie,
Aussi ie ne doy,
Seulement qu'a toy
Le bien de ma vie.

Las combien de fois
D'vne triste voix
Chantant mon martire,
Sur ton bord secret
L'as-tu ouy discret,
Sans en rien redire?

Mais tu és aussi
Mon plus cher soucy
Et tant que ie meure,
Ton bord me plaira
Et tousiours m'aura
Ta belle demeure.

Ca bas ie ne voy,
Rien d'egal a toy
Tu és seul au monde
Pourtant de beautez,
Et de raretez
Dont me plaise l'onde.

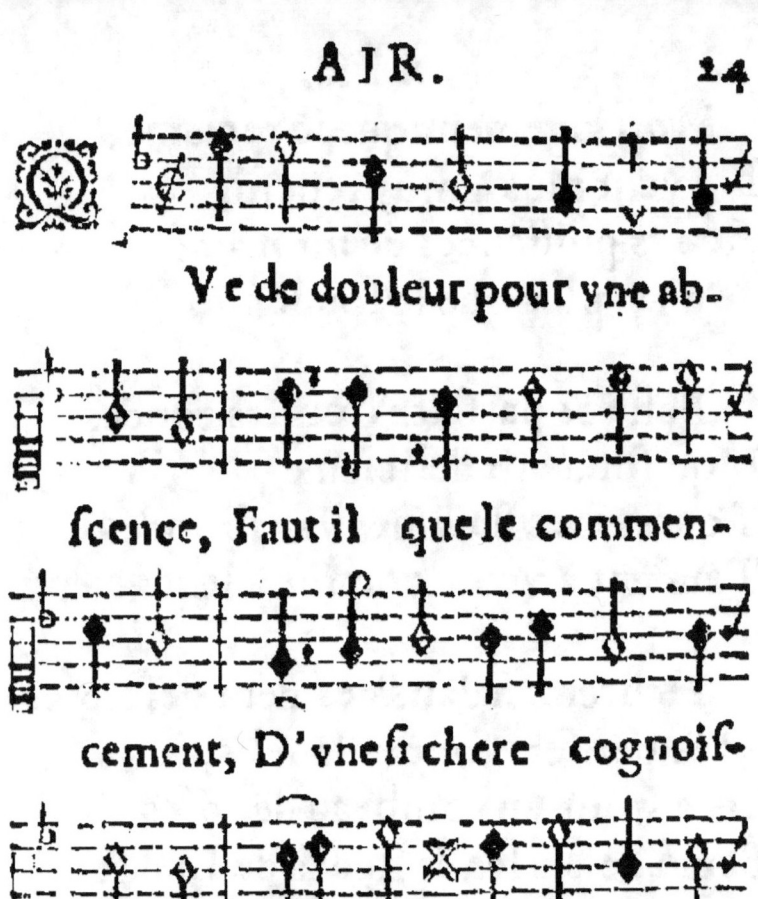

Ve de douleur pour vne ab-

scence, Faut il que le commen-

cement, D'vne si chere cognois-

sance, Soit la fin de mon iu-

gement.

AIR.

Mon iugement que ie reclame,
Ne veut plus à moy reuenir
Et des puissances de mon ame
Ie n'ay plus que le souuenir.

Belle & parfaite boulles rondes
Mon souuenir delicieux,
Toutes mes flammes vagabondes
Tendent à vous comme à leurs cieux.

Heureux si dans ces fleurs escloses
Mes pensers sont enseuelis,
Ils auront vn tombeau de roses
Semé de perles & fleurs de Lis.

Mais en vain s'en vont mes pensees
Contre ce roc plein de rigueur,
Et comme fleches repoussees
Elles retournent sur mon cœur.

En fin

AIR.

N fin nulle douleur ou fainte où veritable, Ne sçauroit égaler ma peine insuportable Qu'ō ne compare point les tourmés des enfers aux maux que i'ay soufferts.

AIR.

Si ie pense fuir de ce bois solitaire,
L'effect de la beauté qui m'est si fort contraire,
Ie ne voy fleur n'y fueille en ce lieu sõbre & saint
Où son œil ne soit peint.

Si ie veux par le somme adoucir mõ martire,
Mes yeux sont bien fermez mais mon cœur qui souspire
Et qui souffre sans cesse en mes cruels malheurs
Est ouuert aux douleurs.

Si pour me diuertir ie cherche d'autre dames,
Les voyant sans esprit sans attraits & sans flames,
Mon amour s'en augmente & trouue bien heureux.
Mon tourment amoureux.

Si ie veux soulager du bien de la pésee

AIR.

Mon ame de regrets & d'ennuicts of-
fencee,
Au lieu de me guerir i'en reçoy le tref-
pas,
Penſſant ne la voir pas.

Ainſi belle Philis dont l'amour me
poſſede,
Ce qu'aux autres amants on donne
pour remede,
Et qui peut en leurs maux donner ale-
gement,
Me tient lieu de tourment.

E ij

AIR.

Sprits qui souspirez tant d'a-
moureuses plaintes, Qui me
nommez cruelle & cause
vos malheurs, Toutes vos pas-
sions veritables où feintes,
Rendurcissent ma glace au pres
de vos chaleurs.

AIR.

Vous parlez aux rochers, vous peignez dessus l'onde,
Vous embrassez les vents trompeurs de vos desirs :
L'on ne verra iamais d'vne flame seconde
Ralumer ma ieunesse au feu de vos souspirs.

Si ie fus quelquefois du trait d'amour attainte,
La fleche en fut si belle & l'archer si parfait,
Qu'aussi tost que la parque en eut la cause esteinte,
Ie fis priere aux dieux d'en esteindre l'effet.

Nos desirs enlassez dans vn mesme cordage,
Nos plaisirs allumez d'vn celeste flambeau :
Et nos chastes amours ne feirēt qu'vn voyage
Renfermez par la mort dans vn mesme tombeau.

E iij

AIR.

De la mort de mon bien n'aquit vo-
stre esperance
Mais tel n'estre pour elle est vn mou-
rir pour vous,
Car ie ne puis aimer nul espoir qui sa-
uance,
De la perte d'vn bien dont l'heur me
fut si doux.

Ne parlons plus d'amour, ie n'en suis
pas capable,
I'ay perdu le desir propre à le receuoir,
Il a suiuy l'obiect qui seul m'estoit ai-
mable,
Et quand il reuiendroit ie ne le vou-
drois voir.

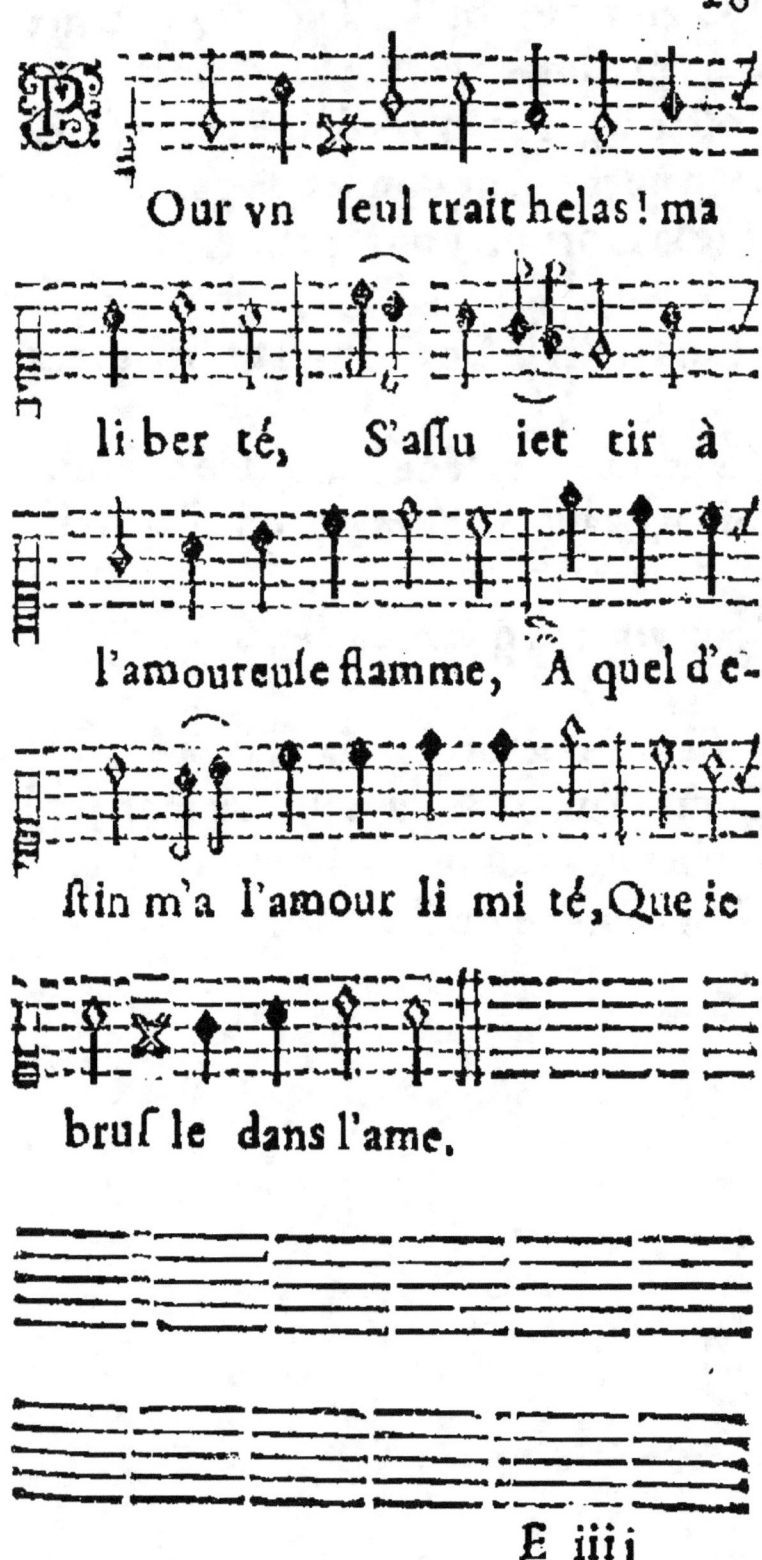

C'eſt vous bel œil qui cauſez ma priſon,
Voſtre rigueur m'a reduit à l'extréme,
Rien ne me peut donner de guariſon
Que la mort où vous meſme.

Puis qu'il le faut, ô mort ! briſe mes fers,
Vient donner tréue à mõ ame aſſeruie,
Adieu beauté, les maux que i'ay souffers,
Pour vous m'oſtent la vie.

Si voſtre eſprit eſt iamais pointelé
Cõme le mien de l'amoureux martire :
Souuenez vous qu'vn amour trop zelé
N'optient ce qu'il deſire.

AIR.

N jour que ma rebel le s'en-
Ie luy di sois cruel le sus

fuyoit deuant moy, Ha ie te voy
sus ar re ste toy,

Ie te tiens, Ie te voy Ie te tiens

C'est fait de toy.

AIR.

Hé! que dis-tu farouche,
D'où te vient ce desdain ?
Ne ferme pas la bouche,
Sus, respon moy soudain.
 Ha! ie te voy.

Que sert tant de feintise,
Dis-moy donc mon amour ;
Voi-tu pas ma souffrance
Augmenter nuit & iour ?
 Ha! ie te voy.

Laisse, laisse moy prendre
Quelque contentement,
Ie te feray apprendre
Qve ie suis vray amant.

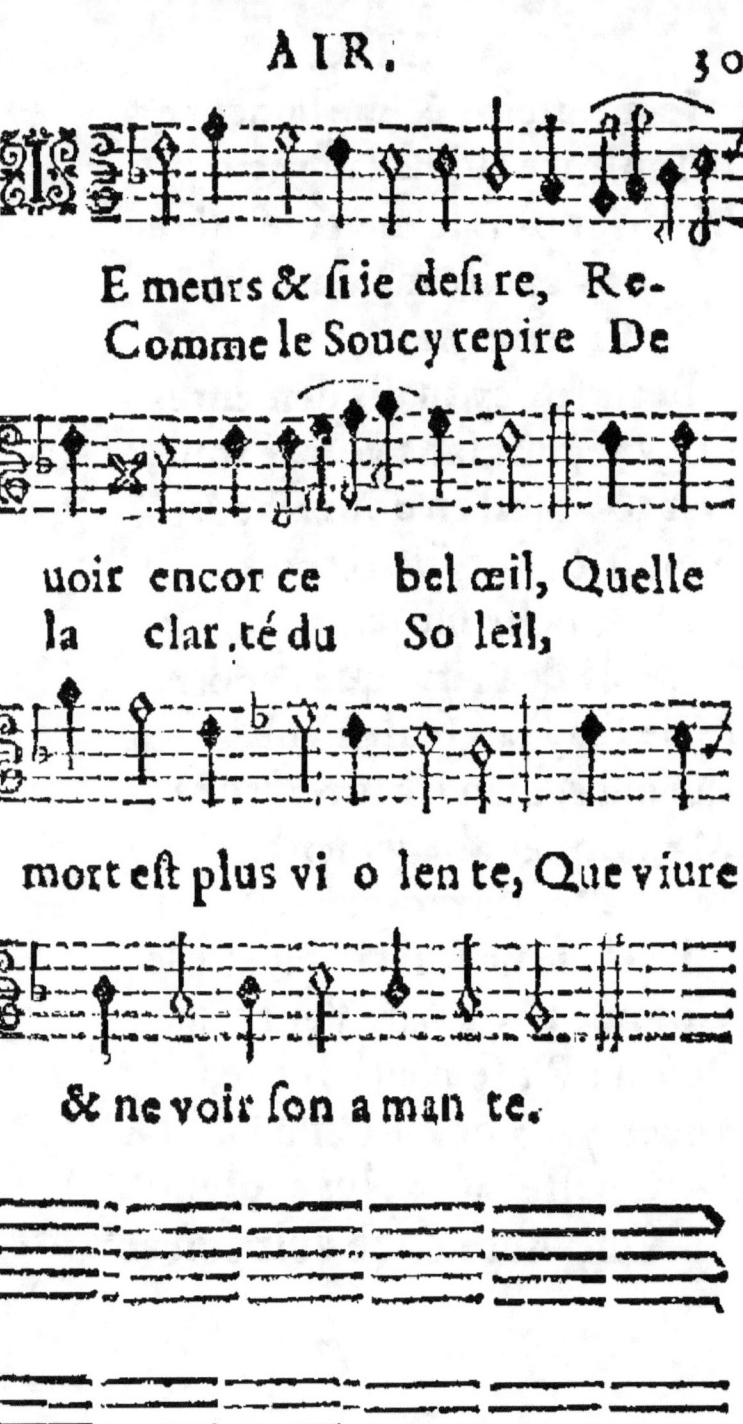

AIR.

E meurs & si ie desire, Re-
Comme le Soucy respire De

uoir encor ce bel œil, Quelle
la clarté du Soleil,

mort est plus violente, Que viure

& ne voir son amante.

AIR.

Ie me pleins & me lamente,
Ie souspire en ma langueur,
Mais tãt plus ie me tourméte
Moins s'apaise ma douleur.
 Quelle mort.
Beau soucy tu dis demeures
Qu'vne nuit sans voir le iour,
Car tõ Soleil en douze heures
Reluit & fait son retour.
 Quelle mort.
Mais de l'astre que i'adore
Ie ne sçay pas seulement,
Quand reuiendra son aurore
Me donner allegement.
 Quelle mort.
Las que ne suis-ie incéssible
Comme toy petite fleur.
Ou que Rose n'est visible,
A mes yeux cõme à mõ cœur.
 Quelle mort plus violente,
 Que viure & ne voir son amante.

AIR. 31

V pa ra uant que ie vy

Ces beaux y eux qui m'ôt rauy, Ia-

uois ce don de l'amour, De n'ai-

mer iamais qu'vn iour.

Mais vostre ieune beauté
Captiuant ma liberté,
Ma faict faucer mon serment
De n'aller plus aimant.

Car helas ! qui n'aimeroit :
Mais plustost n'adoreroit,
La plus belle que l'amour
Ait fait n'aistre en ceste Cour.

AIR.

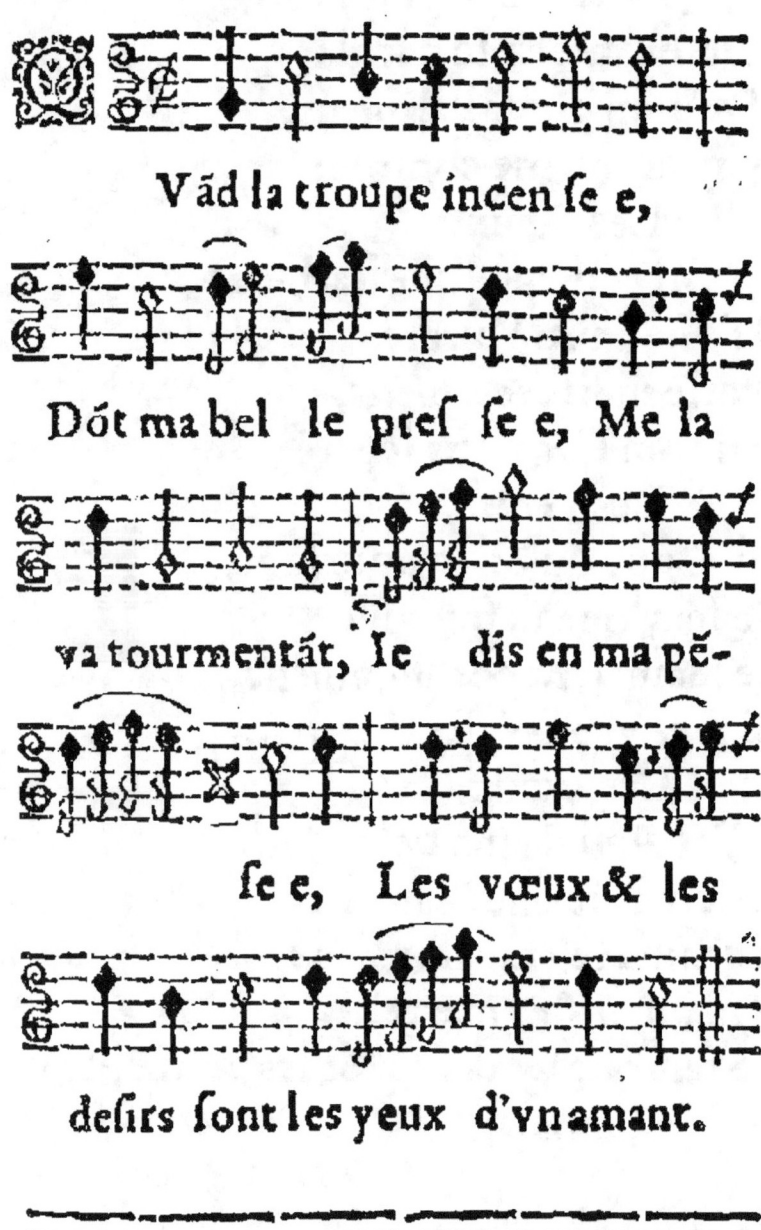

Vâd la troupe incenſe e,
Dôt ma bel le preſ ſe e, Me la va tourmentât, Ie dis en ma pê-
ſe e, Les vœux & les deſirs ſont les yeux d'vn amant.

AIR.

Qu'vn facheux me la vole,
Qu'on m'oste sa parole
De mon cœur l'aliment,
I'ay ce qui me console:
 Les vœux.
 En vein quelque barbare
D'vne amitié si rare
Parle indiscretement,
En vain l'on nous separe :
 Les yeux.
 Quoy qu'on la poursuiue,
Ie sçay que sa foy viue
Se maintient constamment,
Si mes yeux d'elle on priue
 Les vœux.
Par ainsi de ma belle
Le cœur ferme & fidelle
Au mien se transformant,
Vniement les martelle,
Et fait que les desirs sõt les vœux d'vn
 amant.

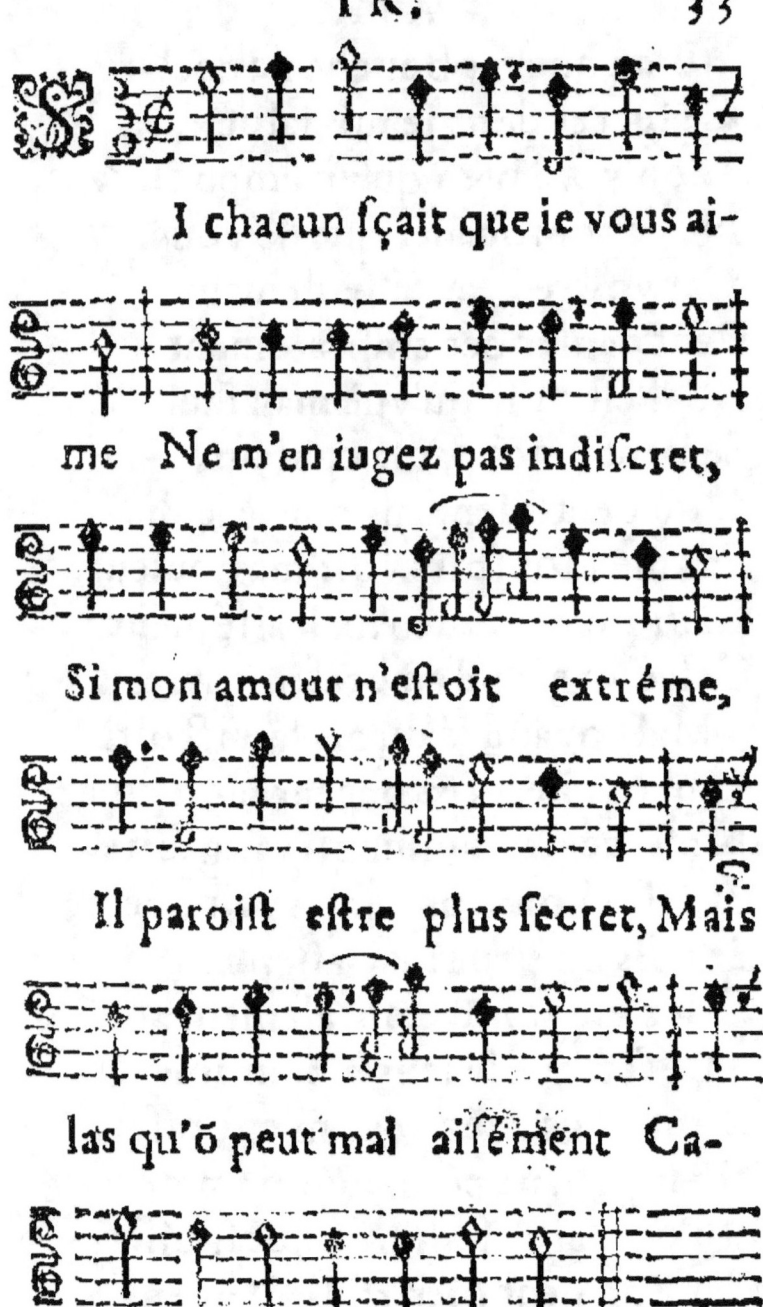

Chacun sçait que ie vous ai-me Ne m'en iugez pas indiscret,
Si mon amour n'estoit extréme,
Il paroist estre plus secret, Mais
las qu'ō peut mal aisément Ca-
cher vn grand embrasement.

AIR.

Bien que ma bouche ne declare
Ce secret dont je suis jaloux,
L'on void bien qu'vn amour si rare
Ne peut proceder que de vous,
Car vostre beauté seulement
Peut causer cét embrasement.

S'il est vray qu'vne maladie
Se peut iuger par la couleur,
L'on peut bien sans que ie la die
Par mes soufpirs voir ma douleur,
Car l'on peut bien mal aisément
Celer vn grand embrasement.

Mais quand ie dirois la victoire
Que vos beautez ont sur mon cœur,
N'est-ce pas augmenter la gloire
Et faire honneur à mon vainqueur,
Et puis on peut mal-aisément
Celer vn grand embrasement.

Le feu que ie sens à mon ame
Dont vous auez sçeu m'enbraser,
N'est pas vne commune flamme
Qu'on puisse feindre & desguiser,
Car l'on peut bien mal-aisément
Celer vn grand embrasement.

AIR.

Vant que l'au ro re Nous
Celle que i'a do re Sçau-

donne le iour, Benissez amans
ra mon amour,

Mes contentemens.

Et la bouche close
Où l'esprit sourit,
En forme de rose
Le baiser nous rid:
On le peut cueillir
Sans le voir fanir.

Dieux retardez l'heure
D'vn pauure amoureux,
Gardez qu'il ne meure
Auant qu'estre heureux:
Apres il mourra
Quand il vous plaira.

A tant de merueilles
Où ie vay voller,
Mes pleurs & mes veilles
S'en iront en l'air:
Et se vont passant
Mesme en y pensant.

AIR. 35

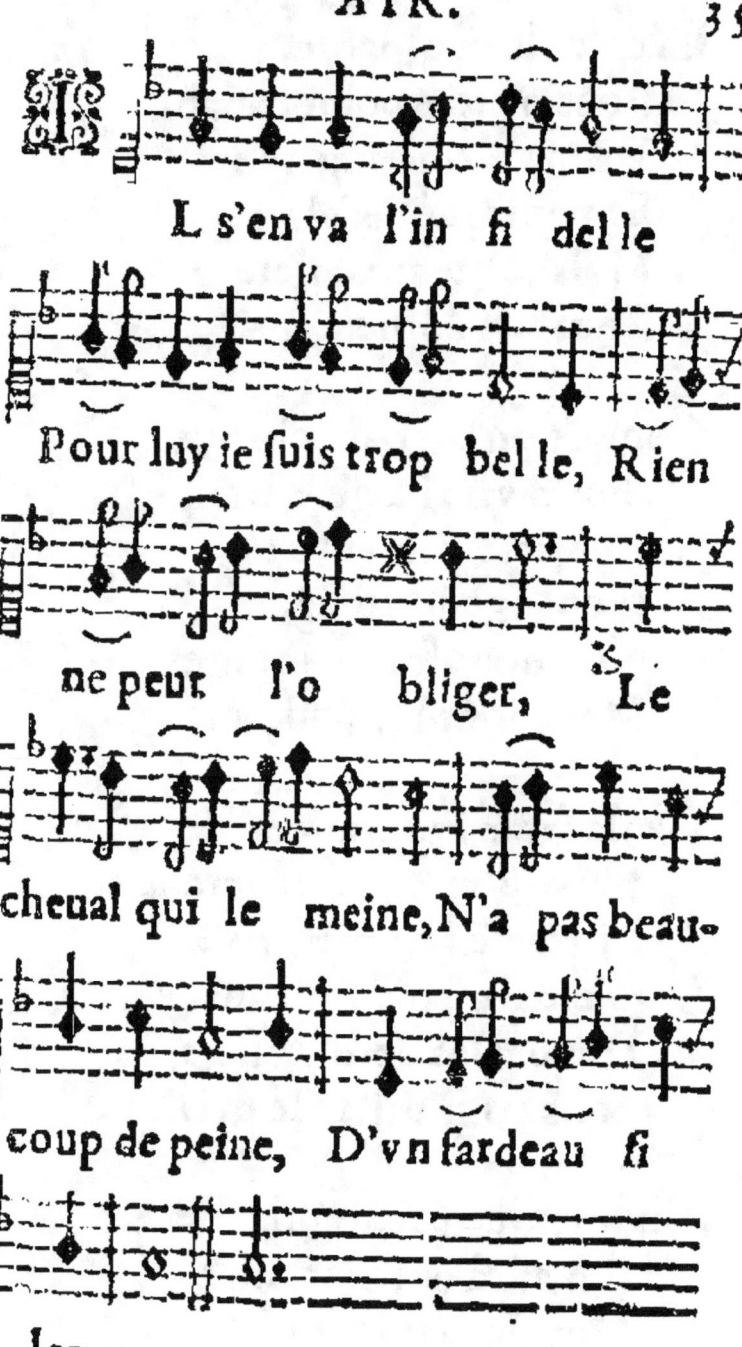

L s'en va l'infidelle
Pour luy ie suis trop belle, Rien
ne peut l'obliger, Le
cheual qui le meine, N'a pas beau-
coup de peine, D'vn fardeau si
leger.

AIR.

Il s'en va le coulpable,
 Pour n'estre point capable
 De ma ferme amitié :
 Et pense me desplaire,
 Mais toute ma colere
 Pour luy dément pitié.

Comme vn barbare change
 L'or d'vn riuage estrange
 Au verre presenté :
 Il change le volage
 Non pour son auantage
 Mais pour la nouueauté.

Car la seule ignorance
 Plus qu'vn autre esperance
 Le porte à ce mespris :
 C'est ainsi qu'vn sauuage
 Des perles perd l'vsage,
 Sans cognoistre le pris.

En quelque part qu'il aille
 Il n'aura qui me vaille,
 Moy desia ie le fuy :
 Et pour brauer ce braue,
 Ie n'auray point d'esclaue
 Qui ne soit plus que luy.

AIR.

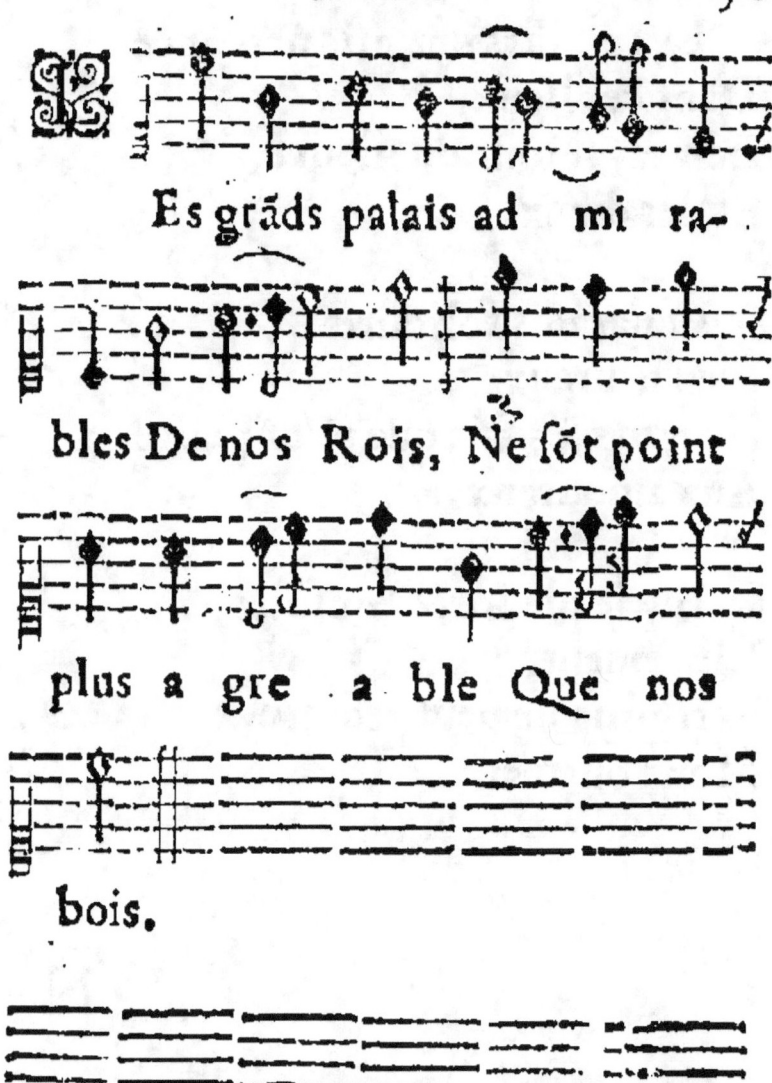

Es grãds palais ad mi ra-
bles De nos Rois, Ne sõt point
plus agreable Que nos
bois.

AIR.

Les plaisirs ont pris naissance
Dans ces lieux,
Le vray seiour du silence,
Et des dieux.

O paradis solitaire
Bien heureux,
Non tu n'és fait que pour plaire
Aux amoureux.

Icy ie pleure & souspire,
Librement,
Personne ne peut reduire
Mon tourment.

AIR.

E vous eſtōnez point incon-

ſtante beauté, De voir mō cœur eſ-

pris d'vne flamme nouuelle, Et ne

m'ē blaſmez pas car vous a uez

e ſté la premiere in fi del le.

G

AIR.

Si le change est vn mal que vous al-
lez blasmant,
Pourquoy me donnez vous l'exemple
& le modelle,
Vous me l'auez apris & vostre chan-
gement
Seul me rend infidelle.

Donc ce mal que ie fais n'est que
pour me venger,
Vous seule en demeurez coulpable &
criminelle,
Car qu'eussay-ie moins fait sinon que
vous changer,
Vous voyant infidelle.

Les faueurs dõt vn temps vous m'al-
liez obligeant,
M'auoient bien peu lier d'vne chaine
eternelle,
Mais vous auez brisé ces fers en me
changeant,
Et m'estant infidelle.

AIR.

Mille & mille autres cœurs se pour-
ront enflammer
Au feu de vos beaux yeux, vous estes
assez belle,
Mais pour moy ie ne veux n'y ne sçau-
rois aimer
Vne dame infidelle.

Ne me reprochez donc mon infide
lité,
Et comme sans amour de meurōs sans
querelle,
Souuenez vous tousiours que vous a-
uez esté
La premiere infidelle.

AIR.

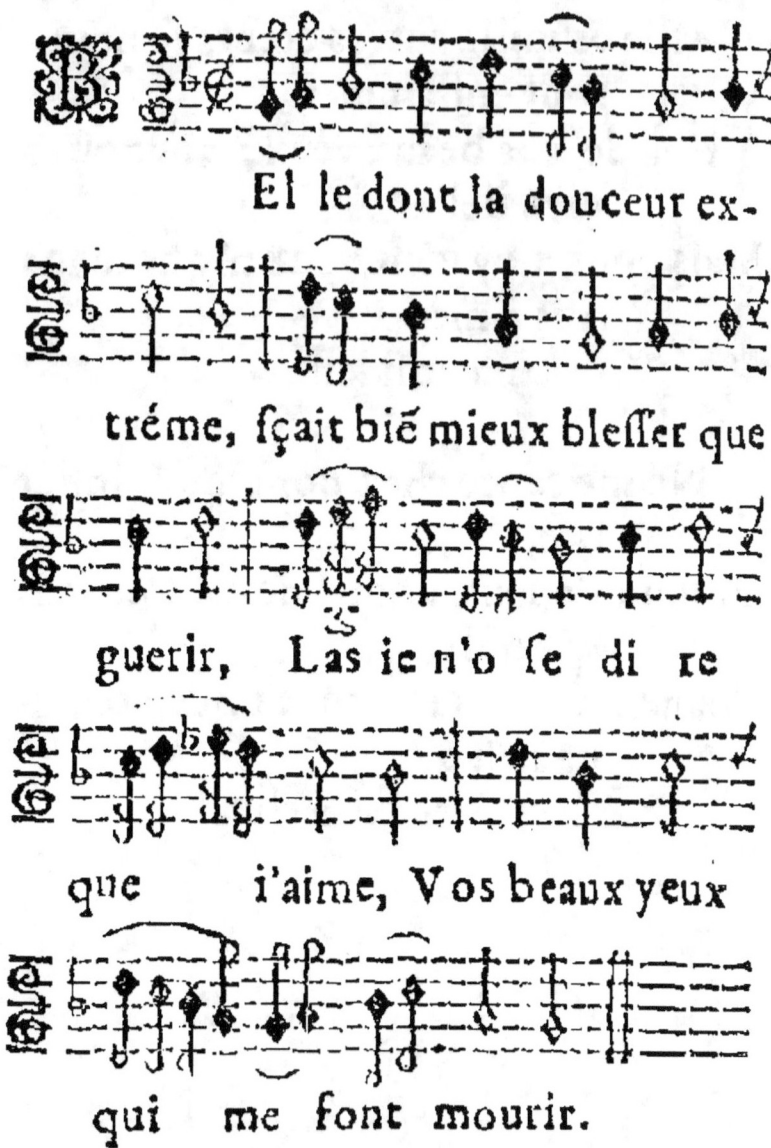

El le dont la douceur ex-
tréme, sçait bié mieux blesser que
guerir, Las ie n'o se di re
que i'aime, Vos beaux yeux
qui me font mourir.

Mon cœur dolent plaint & soupire,
Et dit tout bas, pourray-ie bien,
Languir pres du bien où i'aspire,
L'adorer & n'en auoir rien?

AIR.

Mes regards qui sont tout de flamme
Se tournent vers vous leur Soleil,
Et monstrent que ie porte en l'ame
Vn feu qui n'a point de pareil.

O dieux ! que cruelle est ma braise,
Sans secours viuent les amans,
Plus ie la voy, plus ie la baise,
Et moins s'appaise mes tourmens.

Voila tout l'heur que ie possede,
Heur qui se tourne à mon mal-heur:
Si mon mal croist par le remede,
Comment finira ma douleur.

Quand' par fois ie veux de la belle
Baiser le sein & le toucher,
Ie me voy d'vne main rebelle
Plustost repousser qu'aprocher.

Quelle fureur & quel martire
A rendus mes sens si rauis,
Que desormais ie ne sçay dire
Ne si ie meurs, ne si ie vis.
Las ! pour m'oster de c'este peine
Qui va croissant de iour en iour,
Donnez moy chere inhumaine
Où la mort, où bien vostre amour.

AIR.

Iamais mon ame blessée e, Loge ailleurs qu'é vous sa pensée e, Puissay-ie estre pour chastiment Privé de tout contentement.

AIR.

Si iamais l'amour d'autre dame
Eschauffe mon cœur de sa flamme,
Puissay-ie esprouuer les rigueurs
De toutes sortes de mal-heurs,

Si iamais le temps ny l'absence
Peuuent esbransler ma constance,
Puissay ie sans aucun secours
Languir le reste de mes iours.

Bref, soyez moy tousiours cruelle
Autant que vous me semblez belle,,
Si ie manque à vostre beauté
D'amour & de fidelité.

Non, si ie ne suis tousiours vostre,
Et si i'en aime iamais d'autre,
Puissay ie de tous les plaisirs
N'auoir Iamais que les desirs.

AIR.

Où m'a reduit le sort, Las
Des abois de la mort, Pour

Ie sens mon ame attainte, Quoy
ne voir plus ma Clorinthe,

faut il donc désormais Que ie

viue & ne la voir iamais.

Ha ! quelle cruauté
Qui me rend si miserable,
S'il faut que sa beauté
Me soit si tost perisable,
 Quoy faut il donc desormais,
 Que ie viue & ne la voir iamais

De ses yeux plains d'atraits
Servoit la douce lumiere,
Aux playes de leurs traits
De guerison coustumiere.
 Quoy faut.
Baisant la chere main
I'auois d'amour le remede,
Mais las ! ie dis en vain
La douleur qui m'opresse.
 Quoy ? faut.
Sa bouche & ses appas
La douceur de son visage,
Ne me permettoit pas
D'ouir iamais ce language.
 Quoy ? faut.
Ie n'auois iamais preueu
Ceste perte si sensible,
Aussi l'on n'eust pas creu
Que tel malheur fut possible.
 Quoy ? faut.
Mais ayant nuit & iour
Tant de larmes espanduës,
Ces douces fleurs d'amour
Auray-ie en vain attenduës.
 Quoy ? faut-il desormais
 Que ie viue & ne la voir iamais.

AIR.

Ir fis pres d'vn ruiſſeau

de ſes larmes trou blé, Tirant

du fōds du cœur maint ſouſpir redou-

blé, D'vn paſle teint de mort a-

yant la fa ce peinte, faiſoit

tout haut ain ſi ſa plainte.

Puis que les vains souspirs de ma
longue amitié
A l'ingrate Daphné n'ont peu faire pi-
tié,
Ayant perdu le temps ie pers encor la
vie
Pour l'auoir tousiours bien seruie.

AIR.

Oguons sur l'amou reu se mer, Puisque Venus fil le de l'onde, Assi ste ceux qui pour aimer, Mespri se les perils du monde, Allons allons vo- guõs nocher, Le tẽps est aux a- mans tro cher.

AIR.

Et toy Venus sois le suport
D'vn fidelle amant qui souspire,
Et qui tasche d'aller au port
Pour mettre à l'ancre son nauire.
 Allons allons voguons nocher,
 Le temps est aux amans trop cher.

Si par toy ie suis si heureux
Que ma nef à ce port arriue,
Ie t'offriray comme amoureux
Mes offrandes tant que ie viue.
 Allons allons voguons nocher,
 Le temps est aux amans trop cher.

AIR.

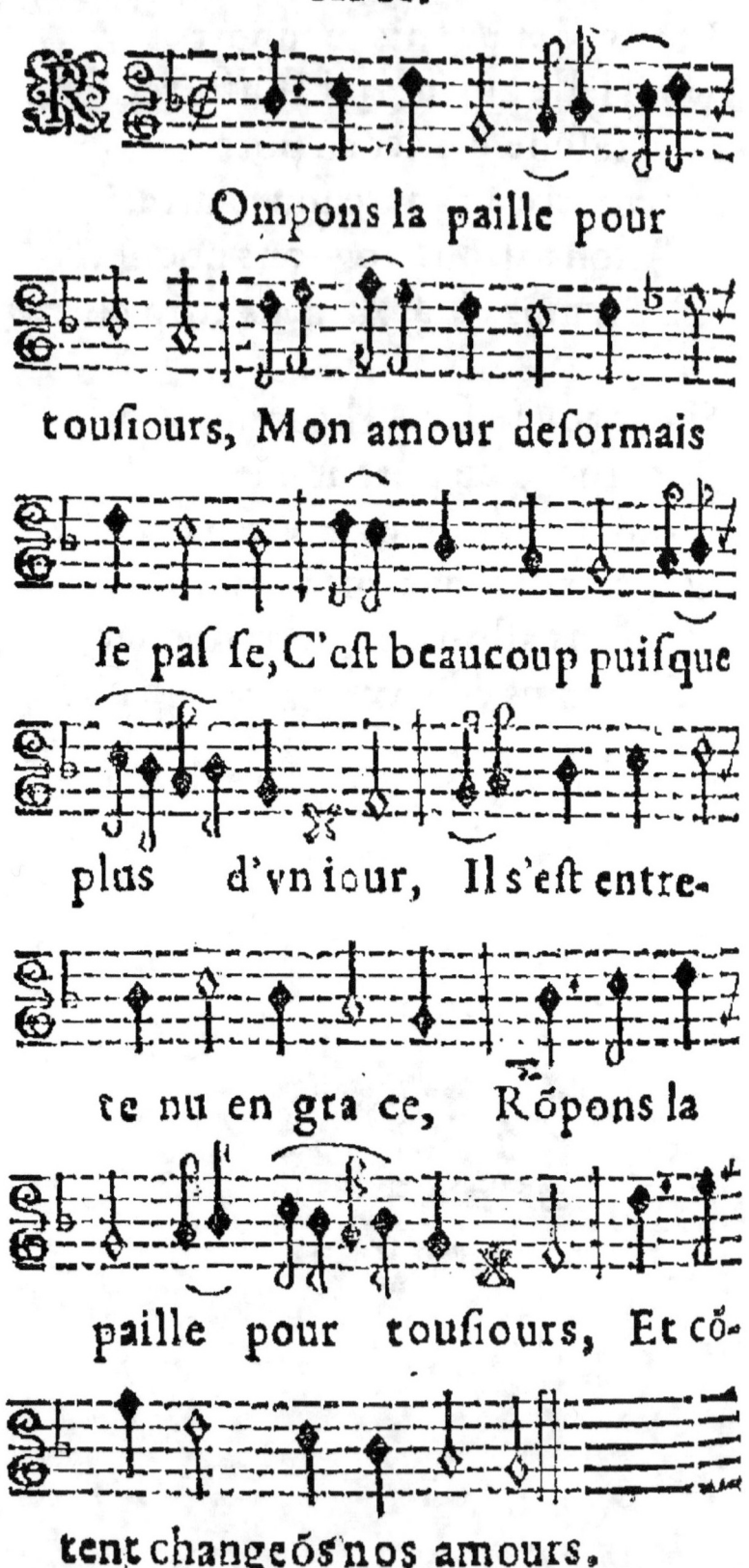

Ompons la paille pour touſiours, Mon amour deſormais ſe paſſe, C'eſt beaucoup puiſque plus d'vn iour, Il s'eſt entretenu en grace, Rópons la paille pour touſiours, Et cõtent changeõs nos amours.

Mon cœur aime le changement
C'est en quoy il est plus loüable,
Car le plus souuent en aimant
L'on se rend par trop miserable:
 Rompons la paille pour tousiours,
 Et content changeons nos amours.

Ainsi comme vn Cameleon,
Ie me repais de tout idée
Et n'ay point d'autre affection
Qu'à l'entretien de ma pensée.
 Rompons la paille pour tousiours,
 Et content changeons nos amours.

Vostre obiect qui seul m'animoit
Ne sert plus qu'à chasser ma flamme,
Et les feux que vostre œil faisoit
Sont tous esteins dedans mon ame.
 Rompons la paille pour tousiours,
 Et content changeons nos amours.

AIR.

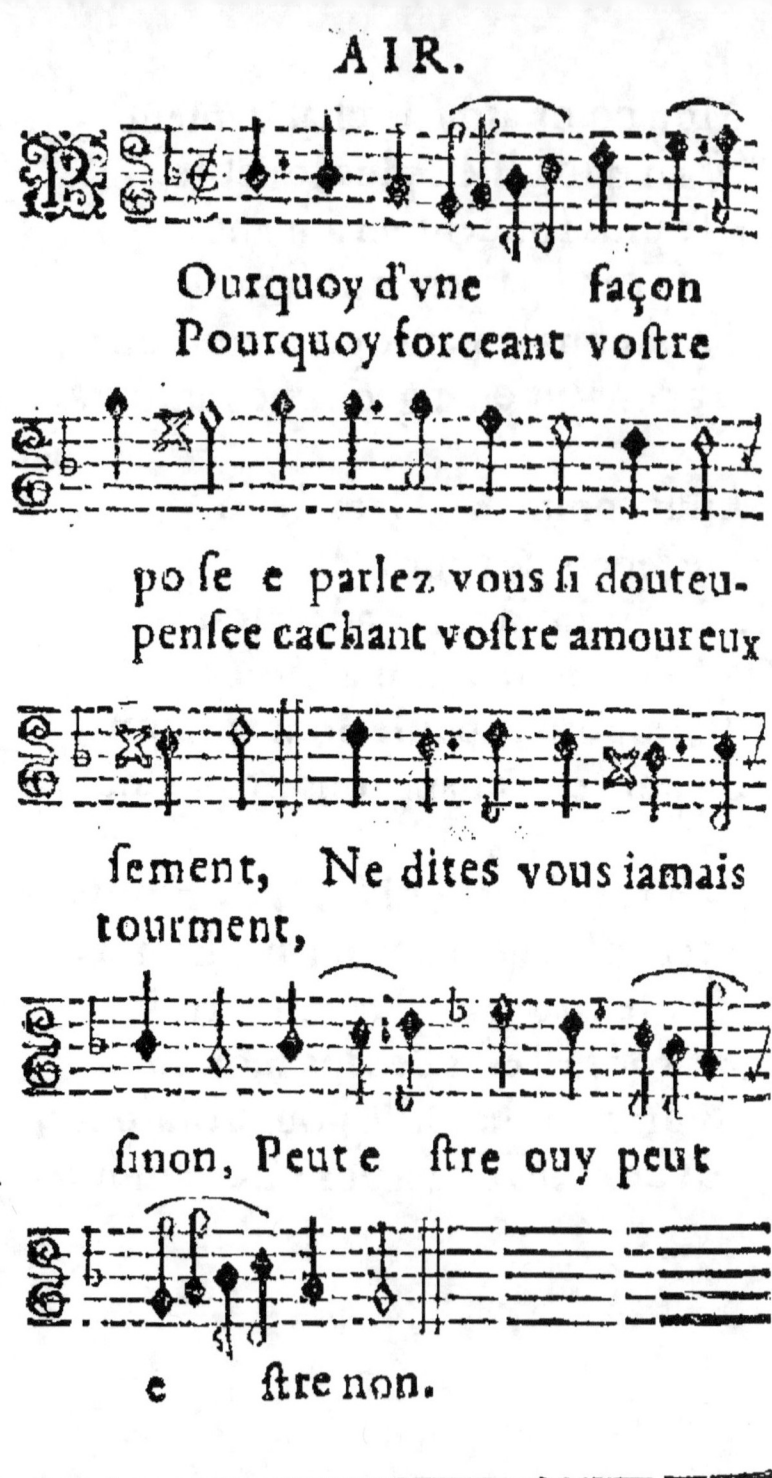

Ourquoy d'vne façon po se e parlez vous si douteu-sement, Ne dites vous iamais sinon, Peut e stre ouy peut e stre non.

Pourquoy forceant vostre pensee cachant vostre amoureux tourment,

AIR.

Voſtre amour à tous coups ſe vire
Et ſe tourne comme le vent,
C'eſt pourquoy vous me pouuez dire
Vn mot qui ne ſoit inconſtant.
 Auſſi ne dites vous ſinon
 Peut-eſtre ouy, peut-eſtre non.

Si ie tiens mon ame captiue
Dans les attraits de mes amours,
Et que l'ayant toute penſiue
Ie vous tienne quelque diſcours.
 Vous ne me dites rien ſinon
 Peut eſtre ouy, peut-eſtre non.

H

AIR.

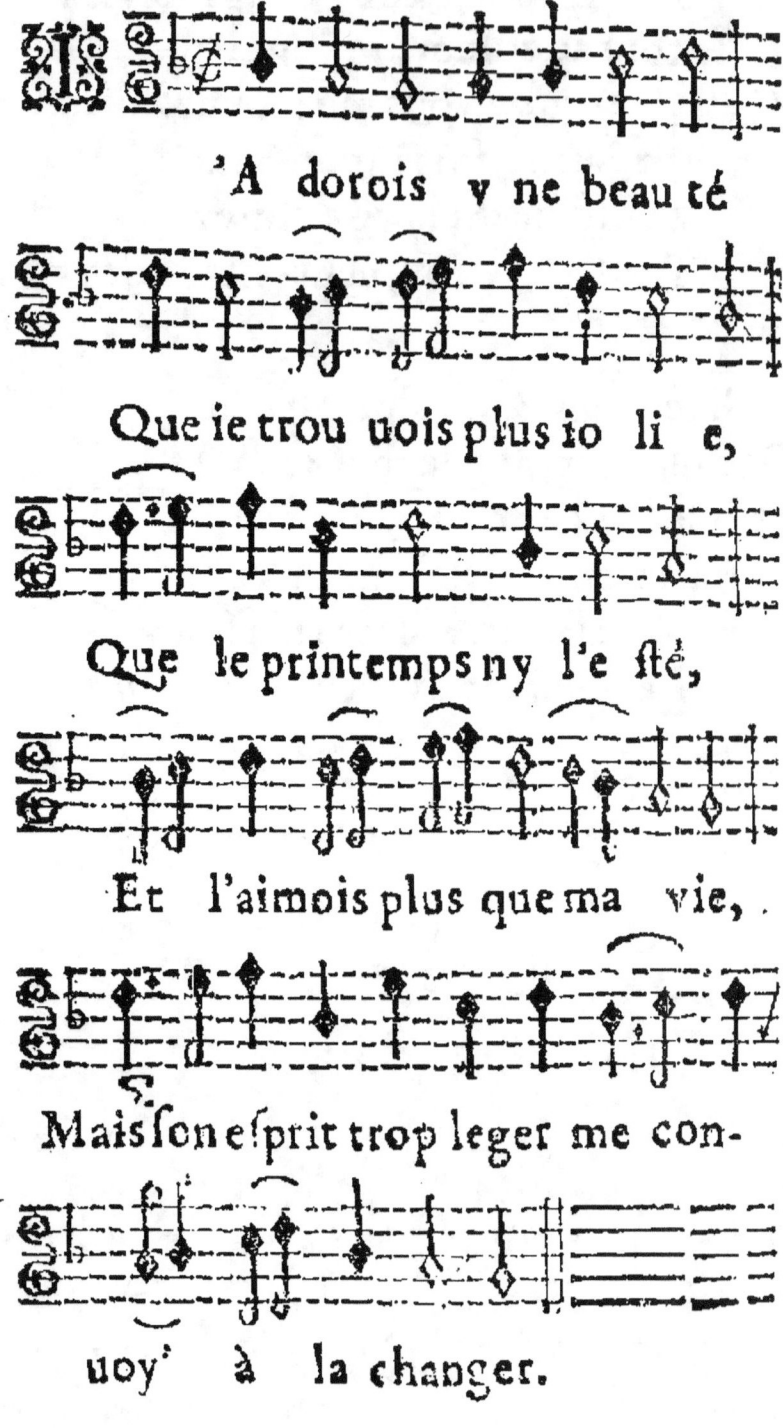

'A dorois vne beauté

Que ie trouuois plus iolie,

Que le printemps ny l'esté,

Et l'aimois plus que ma vie,

Mais son esprit trop leger me con-

uoy' à la changer.

AIR.

Ie l'aimois vniquement
Et luy rendois tout hômage,
Cependant qu'vn autre amāt
La détenoit en seruage,
Le rendoit tout seul heureux
Et moy tout seul malheureux.

Regardez sa cruauté
De ma foy la recompence,
Et comme elle m'a traité
Dessous son obeissance,
N'ay-ie donc pas pour cela
Sujet de la quitter la.

Adieu donc ingrate adieu,
Trop variable & trop belle,
I'en veux aimer en ton lieu
Vne qui soit plus fidelle,
Et qui iuge mieux que toy
Le merite de ma foy.

AIR.

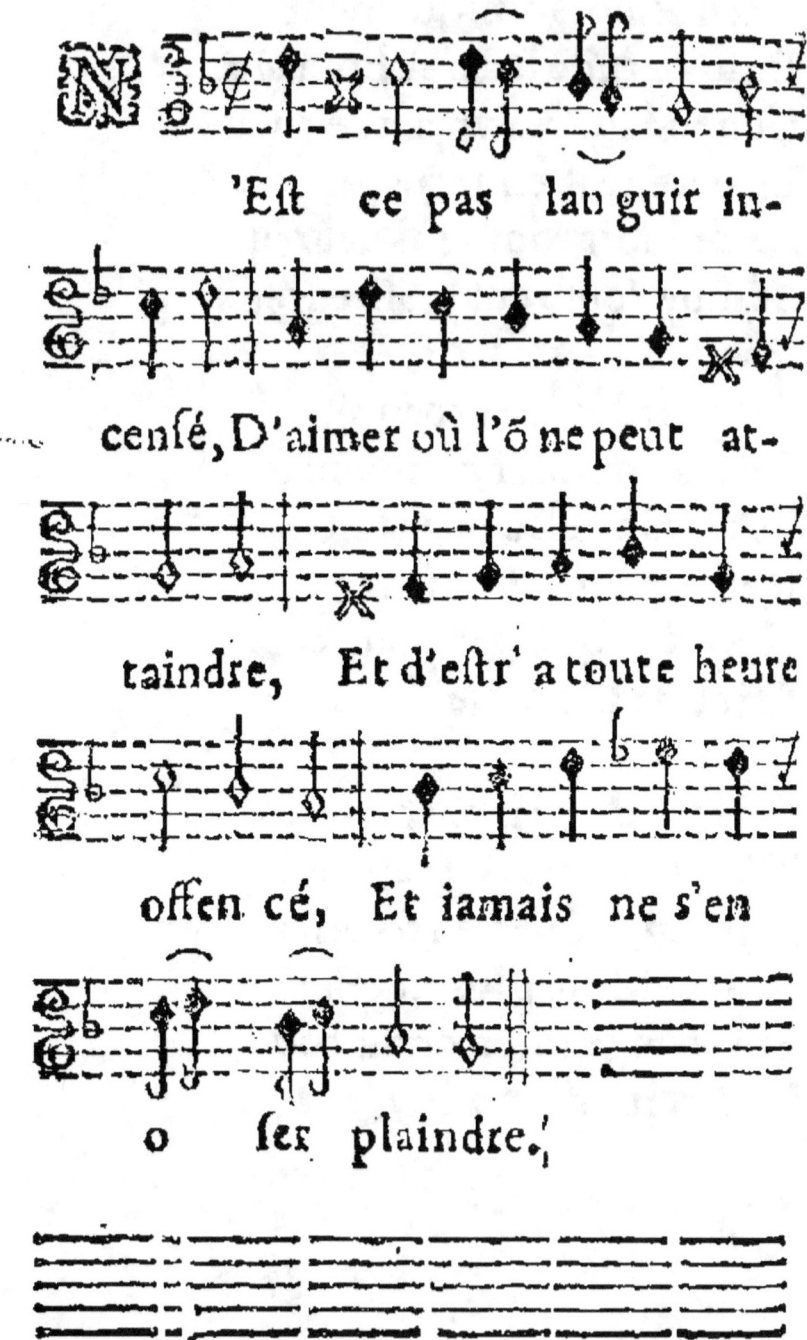

'Est ce pas languir in-
censé, D'aimer où l'ō ne peut at-
taindre, Et d'estr' a toute heure
offen cé, Et iamais ne s'en
o ser plaindre.

AIR.

Mal-heureuse condition,
D'estre incessamment en la geine,
Pour monstrer mon affection
Las il me faut celer ma peine.

I'ay beau me douloir nuit & iour
Ma douleur n'est point entenduë,
Plus ie sens croistre mon amour
Et plus mon espoir diminuë.

Ne verray-ie ô Ciel rigoureux
Cessant l'ennuy qui me martelle,
Que ie cesse d'estre amoureux
Où madame d'estre cruelle.

Las i'ay bien perdu la raison
L'esprit & l'ame quand i'y pense,
D'entrer pour vn autre en prison
Endurant pour qui fait l'offence.

Or ie vay l'areigne imitant
Penssant à mon erreur extréme,
I'estens mon supplice apprestant
La toile où ie me prens moy-mesme.

LA TABLE.

Ayant aimé fidellement.	5
Amour est vn plaisir si doux.	6
Amante plus infortunee.	11
Allez allez volage allez.	14
Amour i'auoüray desormais.	15
Au parauant que ie vy.	31
Auant que l'aurore.	34

B
Belle dont la douceur extréme.	38

E
En fin vne iniuste licence.	4
En fin ceste beauté m'a la place.	8
En trauersant les campagnes.	17
En fin nulle douleur.	25
Esprits qui souspirez.	27

H
Habitans de la bas.	19

I
I'aime vne fille de village.	2
Ie sçay Philis qu'en ces bas lieux.	7
Ie meurs & si ie desire.	30
Il s'en va l'infidelle.	35
I'adoris vne beauté.	45

L
Le mal qu'on n'ose descouurir.	9
La plus miserable amante.	12
Les grands palais de nos Rois.	36

TABLE.

M

Mon ame est si fort blessee. 23

N

Ne vous estonnez point. 36
N'est-ce pas languir incensé. 46

O

O que dessus tous. 23
Ou m'a reduit le sort. 40

P

Pour vn seul trait helas. 28
Pourquoy d'vne façon posee. 44

Q

Que tous les amoureux. 19
Que de douleur pour vne absence. 34
Quand la troupe incensee. 32

R

Rompons la paille pour tousiours. 43

S

Si chacun sçait que ie vous aime. 33
Si iamais mon ame blessee. 39

T

Tirsis pres d'vn ruisseau. 41

V

Vous en allez vous mon soucy. 3
Voicy des petits amours. 10
Voulez vous sçauoir. 13
Vn iour l'amoureuse Siluie. 16
Vn iour que ma rebelle. 29
Voguons sur l'amoureuse mer. 42

LE RECVEIL
DES PLVS BEL-
LES CHANSONS
de dances de ce temps.

T.C.

A CAEN,
Chez IACQVES
MANGENT.
1615.

BRANLE DOVBLE.

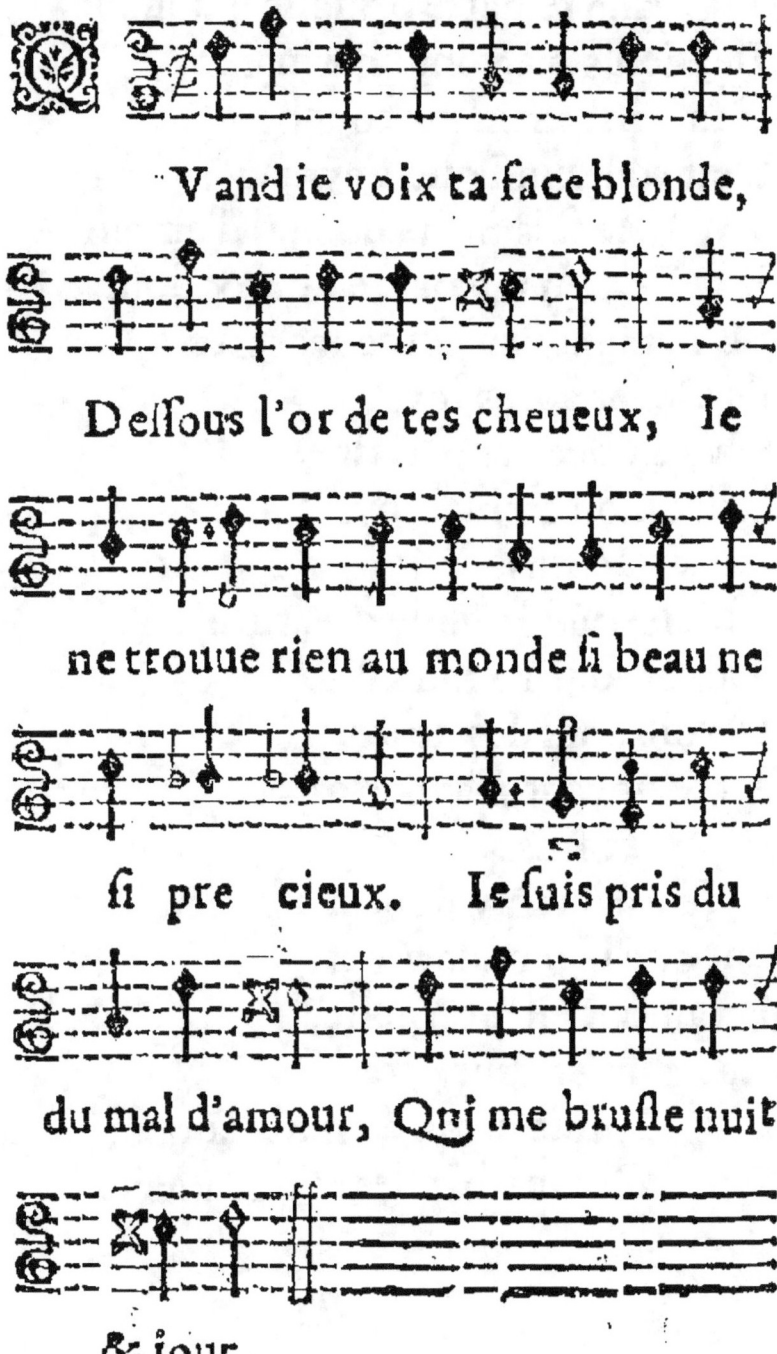

Vand ie voix ta face blonde,

Dessous l'or de tes cheueux, Ie

ne trouue rien au monde si beau ne

si pre cieux. Ie suis pris du

du mal d'amour, Qui me brusle nuit

& iour.

BRANLE DOVBLE

Quand ie parle bouche a bouche,
Des deuis me vont charmant:
Si ta belle main me touche
C'est tout ainsi que l'aymant.
 Ie suis prins du mal d'amour,
 Qui me brule nuit & iour.

L'aymant par force secrette,
Tire le fer apres soy,
Ainsi ta beaute parfaite,
Attire mon cœur a toy.
 Ie suis.

Mais quelle est la creature,
Que ton œil ne rauiroit,
Il seroit hors de nature,
Qui te voyant n'aymeroit.
 Ie suis.

Ie t'aymeray donc ma belle,
Tant que le monde viura:
Mon amour est eternelle,
Rien ne m'en diuertira.
 Ie suis prins du mal d'amour,
 Qui me brusle nuit & iour.

Aij

BRANLE DOVBLE.

S'longné de ma belle,

Mon seul cōtentement, C'est de

souffrir pour el le, Et di te

inceſſammét, L'abſence d'Iſa-

belle M'eſt vn cruel tour-

ment.

BRANLE-DOVBLE

Ma flamme est si cruelle,
En cest eslongnement,
Que la moindre etincelle,
Est vn feu vehement,
 L'absence.
Que la moindre estincelle,
Est vn feu vehement,
Mais l'œil de ma rebelle
Peut d'vn traict seulement.
 L'absence.
Mais l'œil de ma rebelle,
Peut d'vn traict seulement,
Au mal que ie luy celle
Donner allegement.
 L'absence.
Au mal que ie luy celle
Donner allegement,
L'ennuy qui me martelle
Ma faict faire vn serment.
 L'absence.
L'ennuy qui me martelle
Ma faict faire vn serment,
De ne meslongner d'elle
Que par le mouuement.
 L'absence d'Isabelle
 M'est vn cruel tourment.

A iij

BRANLE DOVBLE.

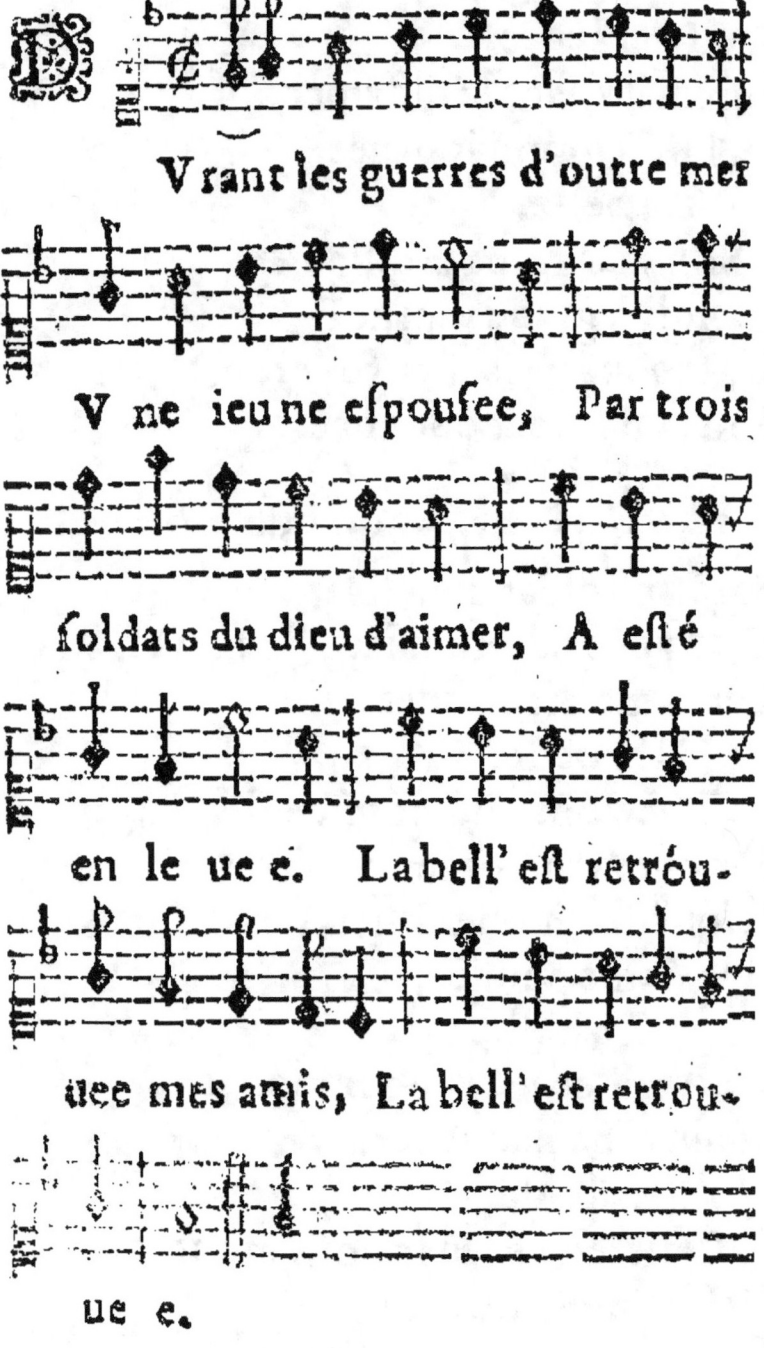

Vrant les guerres d'outre mer

Vne ieune espousee, Par trois

soldats du dieu d'aimer, A esté

en le ue e. La bell' est retrou-

uee mes amis, La bell' est retrou-

ue e.

BRANLE DOVBLE.

Par trois soldats du dieu d'aimer
A esté enleuee,
Son mary sans la diffamer,
La suit à grand iournee.
 La belle.
Son mary sans la diffamer,
La suit à grand iournee,
L'a trouua pres d'vn foyer,
Sous vn soldat couchee.
 La belle.
La trouua aupres vn foyer,
Sous vn soldat couchee,
Que vous fait monsieur l'Escuyer,
Dites ma bien aimee.
 La belle.
Que vous fait monsieur l'Escuyer,
Dites ma bien aymee :
Il iouë sur mon tablier,
A la dame poussee,
 La belle.
Quittez ce ieu la pour monter
Dessus ma haquenee.
 La belle.
Quittez ce ieu la pour monter
Dessus ma haquenee,
De tous ceux de nostre quartier,
Vous estes regrettee.
 La belle.

BRANLE DOVBLE.

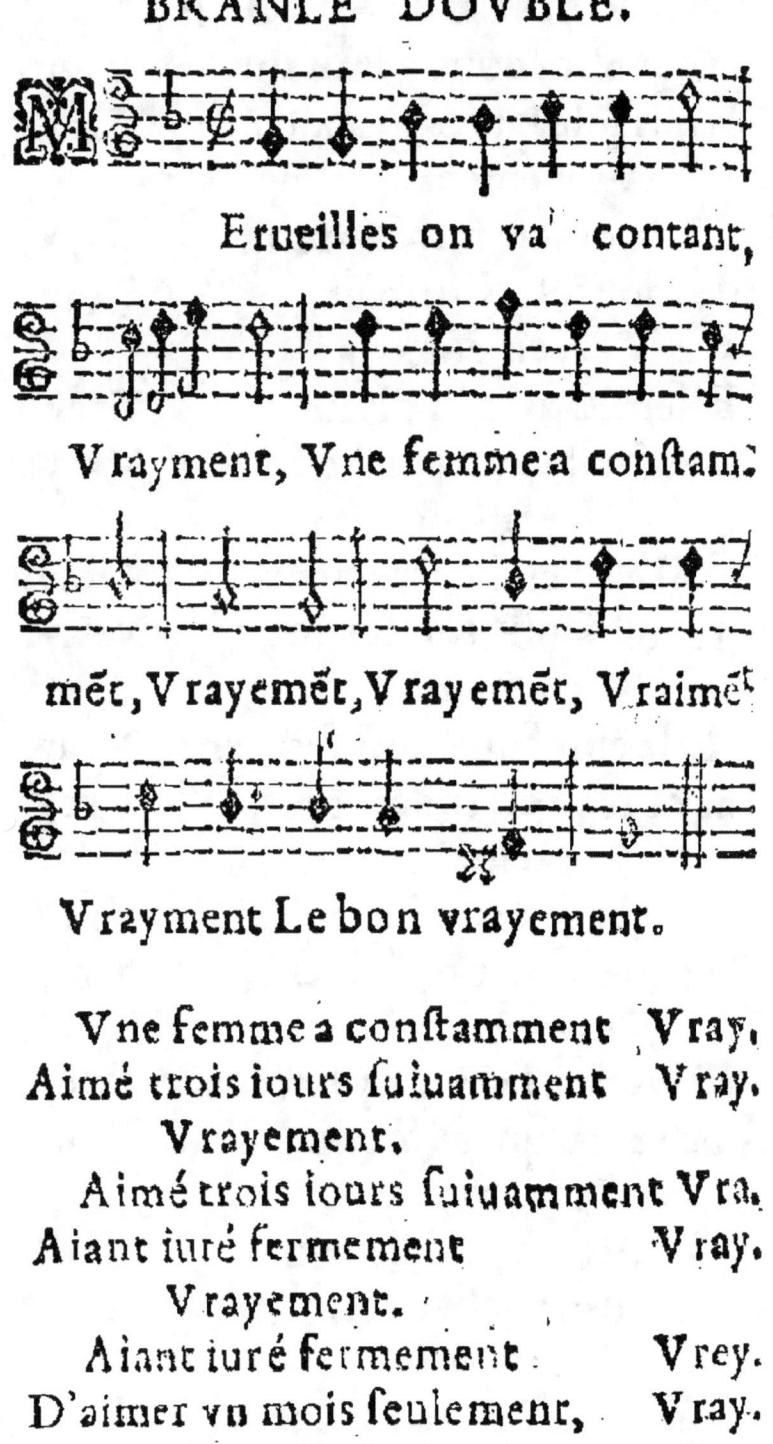

Erueilles on va' contant,

Vrayment, Vne femme a constam-

mēt, Vrayemēt, Vrayemēt, Vraimēt

Vrayment Le bon vrayement.

Vne femme a constamment Vray.
Aimé trois iours suiuamment Vray.
 Vrayement.
Aimé trois iours suiuamment Vra.
Aiant iuré fermement Vray.
 Vrayement.
Aiant iuré fermement Vrey.
D'aimer vn mois seulement, Vray.
 Vrayement.
D'aimer vn mois seulement, Vray.
Qui n'ira donc admirant Vray.

BRANLE DOVBLE.

Qui n'ira donc admirant, Vray.
Vn miracle si tres grand? Vray.
 Vrayement.

Vn miracle si tres grand Vray.
Elle mourut a l'instant, Vray.
 Vrayement.

Elle mourut a l'instant Vray.
S'il eust esté autrement Vray.
 Vrayement.

S'il eust esté autrement Vray.
Elle eust fauslé son serment, Vray.
 Vrayement.

Elle eust faucé son serment, Vray.
Car ce sexe est inconstant, Vray.
 Vrayement.

Car ce sexe est inconstant, Vray.
Plus que la mer ny le vent, Vray.
 Vrayement.

Plus que la mer ny le vent, Vray.
A ceste-cy qui dement. Vray.
 Vrayement.

A ceste-cy qui dement. Vray.
Leur naturel changement, Vray.
 Vrayement.

Leur naturel changement, Vray.
Il faut curieusement. Vray.
 vrayment, Vrayment, Vrayment,
 Le bon vrayement.

BRANLE DE BRETAIGNE

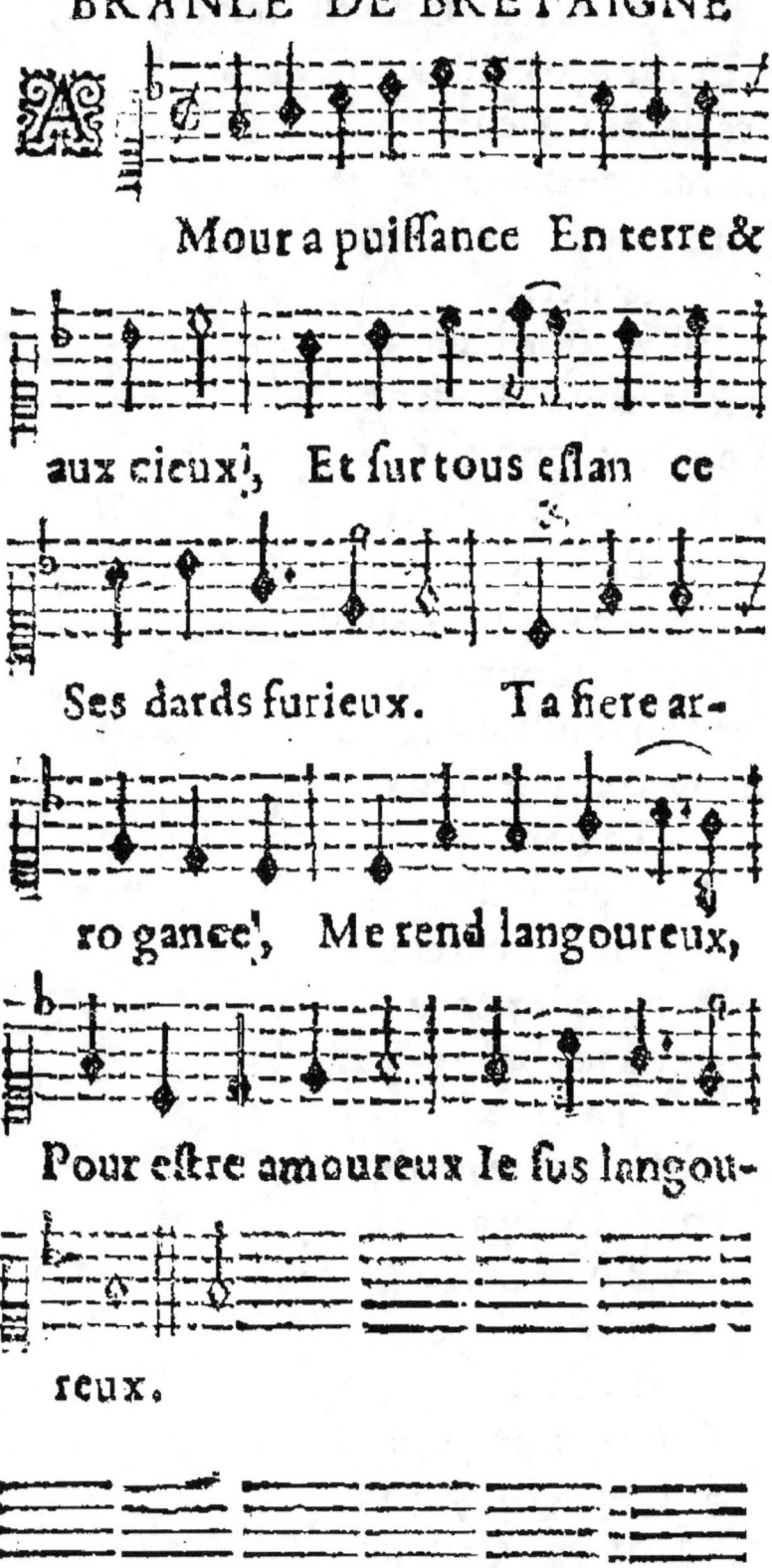

Mour a puissance En terre &
aux cieux, Et sur tous eslan ce
Ses dards furieux. Ta fiere ar-
ro gance, Me rend langoureux,
Pour estre amoureux Ie fus langou-
reux.

BRANLE DE Bretaigne.

 Et sur tous eslance
Ses dards furieux
En mesme balance,
Tiens ieunes & vieux
 Ta fiere.
 En mesme balance
Tient ieunes & vieux,
Pour sa cognoissance
Ie suis douloureux.
 Ta fiere.
 Pour sa cognoissance
Ie suis douloureux,
Ie vi en souffrance,
Et me tiens heureux.
 Ta fiere.
 Ie vi en souffrance,
Et me tiens heureux,
Alors que ie pense
Dame a tes beaux yeux,
 Ta fiere.
 Alors que ie pense
Dame a tes beaux yeux,
Rauy d'esperance
Suis triste & ioyeux.
 Ta fiere.
 Rauy d'esperance
Suis triste & ioyeux,
Tu fuy ma presence
Autant que tu eux.

BRANLE DOVBLE.

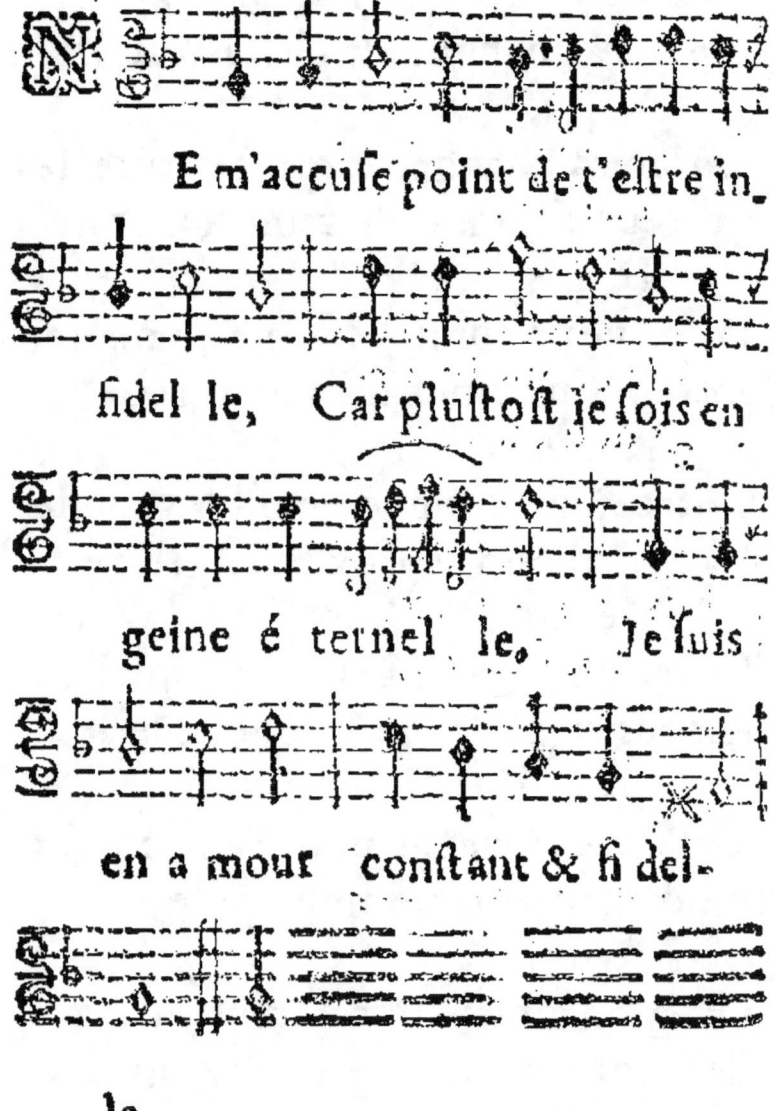

le.

Car plus toſt ie ſois en geine eternelle,
Mon ame s'arreſte où l'amour l'appelle.
Ie ſuis en amour conſtant & fidelle.

BRANLE DOVBLE.

Mõ ame s'arreste où l'amour l'apelle,
La tienne à changer est plus naturelle,
 Ie suis.

La tiéne à changer est plus naturelle
Ton cœur allumé de flamme nouuelle.
 Ie suis.

Ton cœur allumé de flame nouuelle,
Contre mon amour se mostre rebelle.
 Ie suis.

Cõtre mon amour se mostre rebelle
Est ce entretenir ta foy solennelle ?
 Ie suis.

Est-ce entretenir ta foy solennelle ?
Cesse tes rigueurs maistresse cruelle
 Ie suis.

Cesse tes rigueurs maistresse cruelle
Et mon amitié sera immortelle.
 Ie suis.

Et mon amitie sera immortelle,
Dieux octroyez moy d'estre aimé de
 celle.
 Ie suis.

Dieux octroyez moy d'este aymé de
 celle.
Que i'honore, ou bien ie change com-
 me elle.
 Ie suis en amour constant & fidelle.

BRANLE DOVBLE.

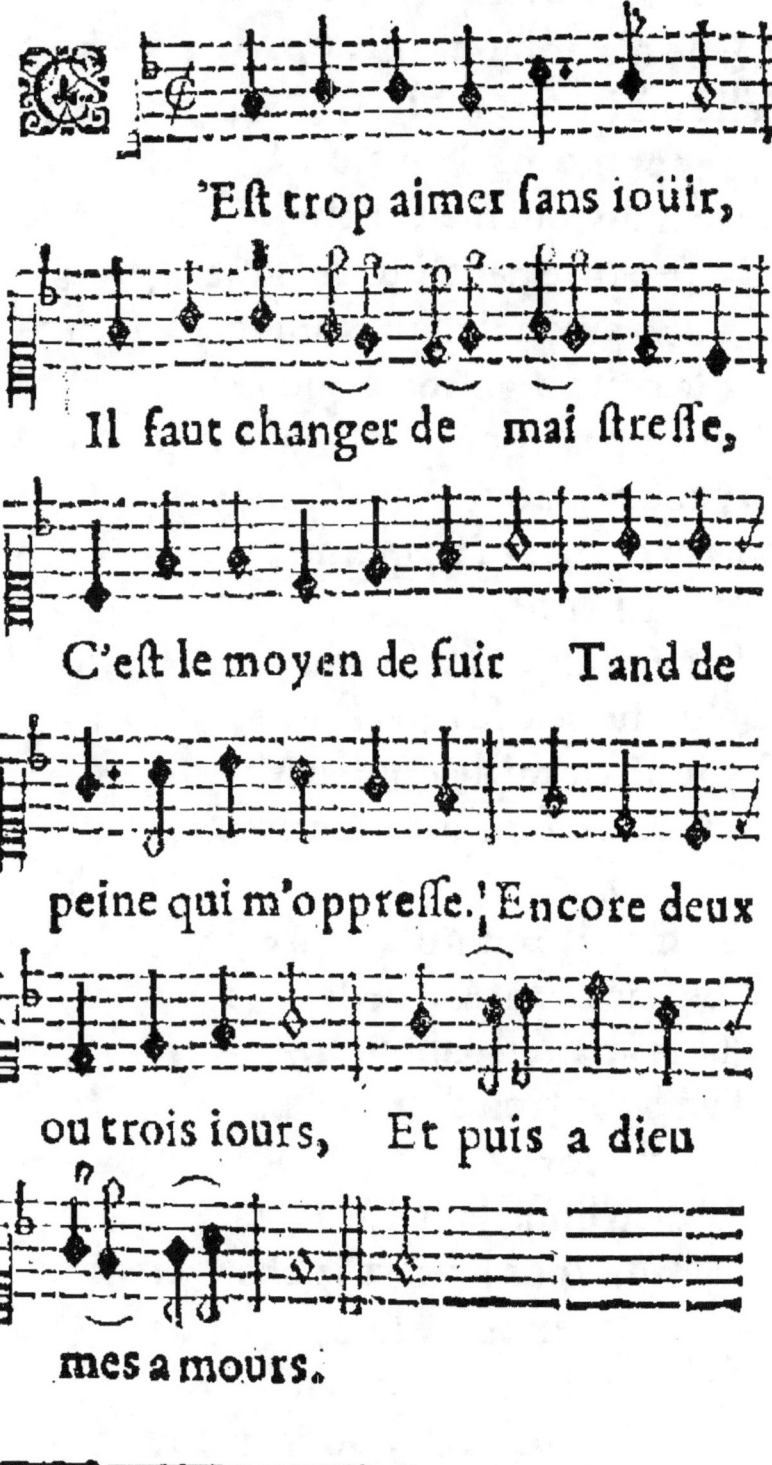

'Est trop aimer sans ioüir,

Il faut changer de maistresse,

C'est le moyen de fuir Tand de

peine qui m'oppresse. Encore deux

ou trois iours, Et puis a dieu

mes amours.

BRANLE DOVBLE.

Elle n'a point d'amitié,
Celle où i'auois mon attente.
Et encor moins de pitié
De l'ennuy qui me tourmête.
 Encore deux ou trois iours,
 Et puis adieu mes amours.
Ie la baise bien, mais quoy ?
Ce n'est pas signe qu'ell' m'aime,
Car tous les iours deuant moy,
Vn autre en fera de mesme.
 Encore.
Ie ne veux de ses faueurs
Qu'on ne refuse a personne,
Ny souffrir mille douleurs,
Pour vn baiser qu'on me donne.
 Encore.
Le martire est plus heureux,
Pour vne beauté cruelle,
Que les baisers amoureux,
D'vne maistresse infidelle.
 Encore.
Adieu donc la belle adieu,
Puis que vous aymez le change:
Si i'aspire en autre lieu,
Ne le trouuez pas estrange.
 Encore deux ou trois iours,
 Et puis adieu mes amours.

BRANSLE DOVBLE

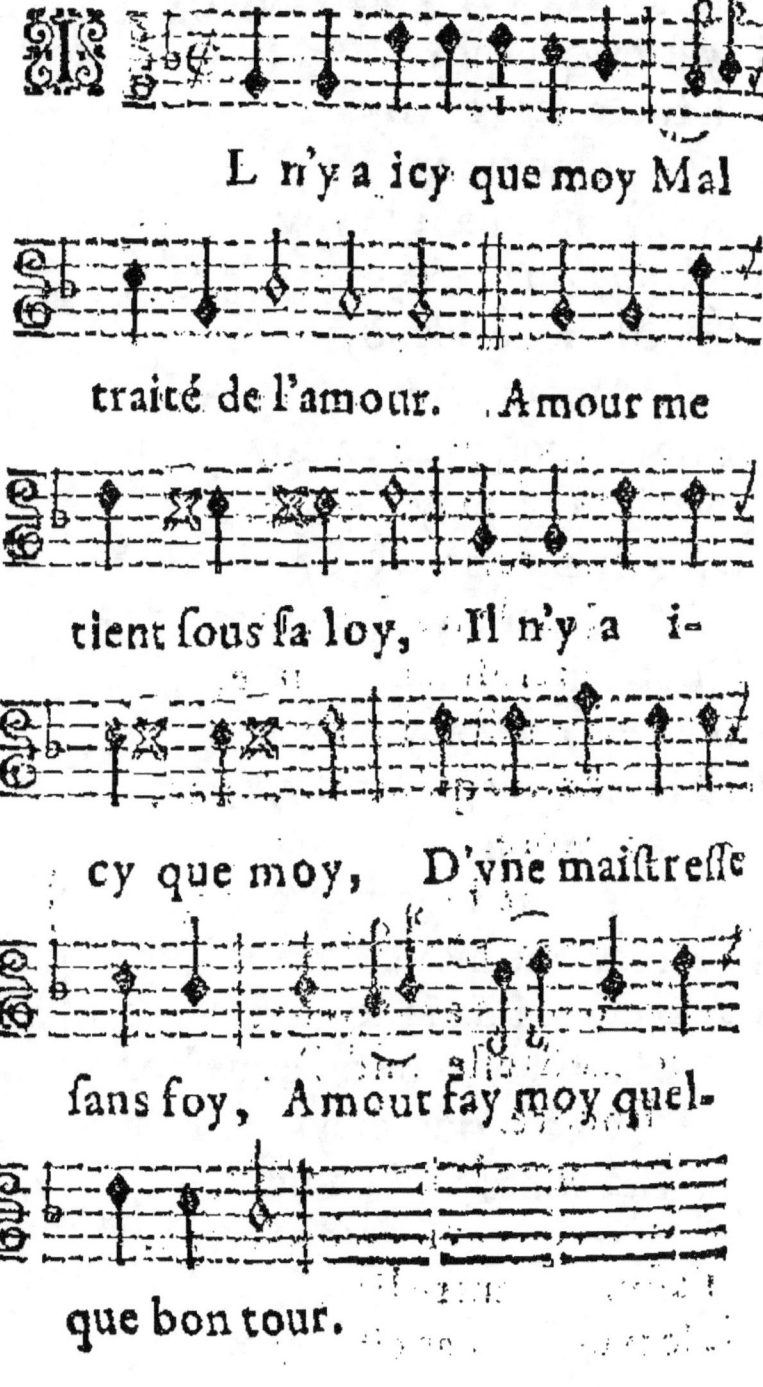

L n'y a icy que moy Mal

traité de l'amour. Amour me

tient sous sa loy, Il n'y a i-

cy que moy, D'vne maistresse

sans foy, Amour fay moy quel-

que bon tour.

BRANLE DOVBLE

Dont ie suis en grand esmoy
Il ny a icy que moy,
Aussi tost que ie la voy,
 Amour fay.
 Aussi tost que ie la voy,
Il ny a icy que moy,
Elle s'eslongne de moy,
 Amour fay,
 Elle s'eslongne a parsoy
Il ny a icy que moy,
Toute rigeur i'apperçoy,
 Amour fay,
 Toute rigeur i'apperçoy,
Il n'y a icy que moy,
Et si ie ne sçay pourquoy,
 Amour fay.
 Et si ie ne sçay pourquoy,
Il ny a icy que moy,
Car ie fay ce que ie doy,
 Amour fay moy quelque bon tour.
 Il ny a icy que moy,
 Mal traité de l'amour.

BRANLE DOVBLE.

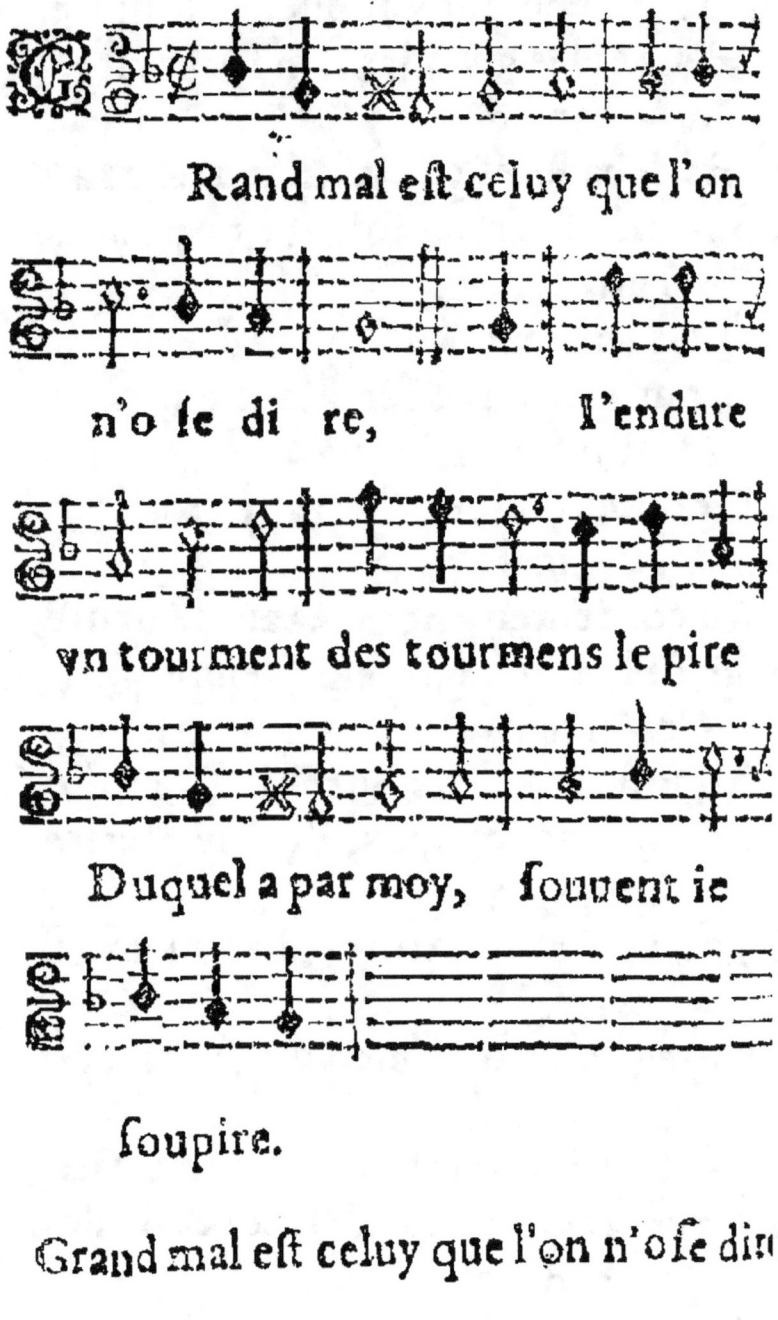

Rand mal est celuy que l'on n'o se di re, l'endure vn tourment des tourmens le pire Duquel a par moy, souuent ie soupire.

Grand mal est celuy que l'on n'ose dir

BRANLE DOVBLE.

Duquel à par moy fouuët ie foupire,
Et deuant les gens, las il me faut rire,
 Grand mal.
Et deuant les gēs las! il me faut rire,
Pour monftrer femblant que point ie
 n'afpire,
 Grand mal.
Pour monftrer femblant que point
 ie n'afpire,
Au contentement que tant ie defire,
 Grand mal.
Au contentement que tant ie defire,
Que de l'vniuers obtenir l'empire,
 Grand mal.
Que de l'vniuers obtenir l'Empire,
Mais tous ces propos, dire ny efcrire,
 Grand mal.
Mais tous ces propos, dire ny ny ef-
 crire,
N'allegerōt point mon cruel martyre
 Grand mal.
N'allegerōt point mō cruel martire,
Dōc encor vn coup m'eft force de dire
 Grand mal.
Donc encor vn coup m'eft force de
 dire,
Le tourmēt q; i'ay des tourmēs le pire
Grād mal eft celuy que l'on n'ofe dire

BRANLE DOVBLE Leger.

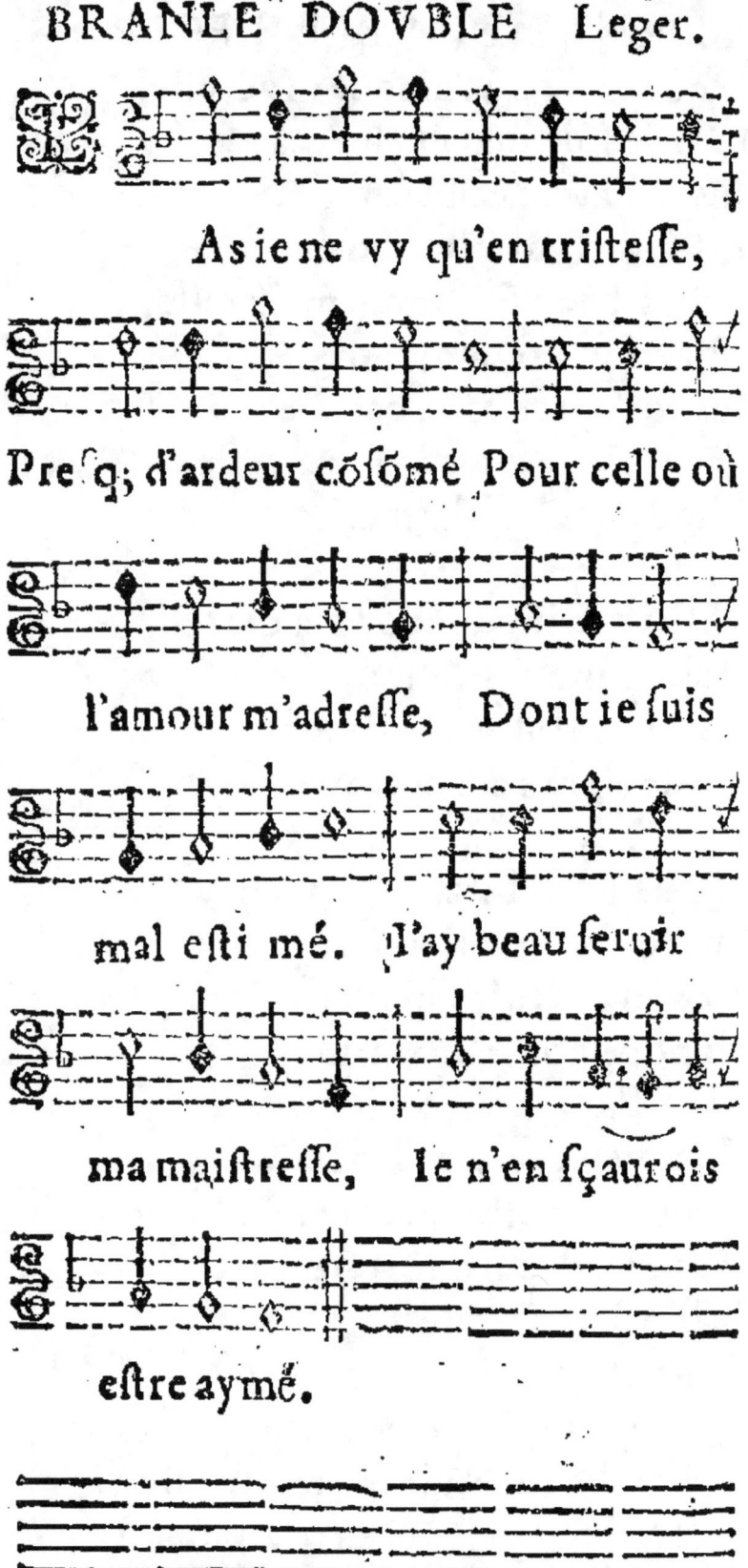

As ie ne vy qu'en tristesse,

Pres q; d'ardeur cósómé Pour celle où

l'amour m'adresse, Dont ie suis

mal esti mé. J'ay beau seruir

ma maistresse, Ie n'en sçaurois

estre aymé.

BRANLE DOVBLE LEGER.

Pour celle où l'amour m'adresse,
Dont ie suis mal estimé.
Plus ie l'aime & la caresse,
Plus son cœur est animé.

J'ay beau seruir ma maistresse,
Plus son cœur est animé
Plus ie l'ayme & la caresse,
D'accroistre encor ma detresse,
Estant par elle blasmé,

I'ay.

D'accroistre encor ma detresse,
Estant par elle blasmé,
Mais nonobstant sa rudesse
Aux douleurs accoustumé.

I'ay.

Mais nonobstant sa rudesse,
Aux douleurs accoustumé,
Ie la veux seruir sans cesse
Estant de constance armé.

I'ay.

Ie la veux seruir sans cesse
Estant de constance armé.
Tant que la parque traitresse,
De son dard enuenimé,
Mait par l'ennuy qui m'opresse,
Dans le tombeau enfermé.

J'ay beau seruir ma maistresse,
Ie n'en sçaurois estre aimé.

BRANLE DOVBLE.

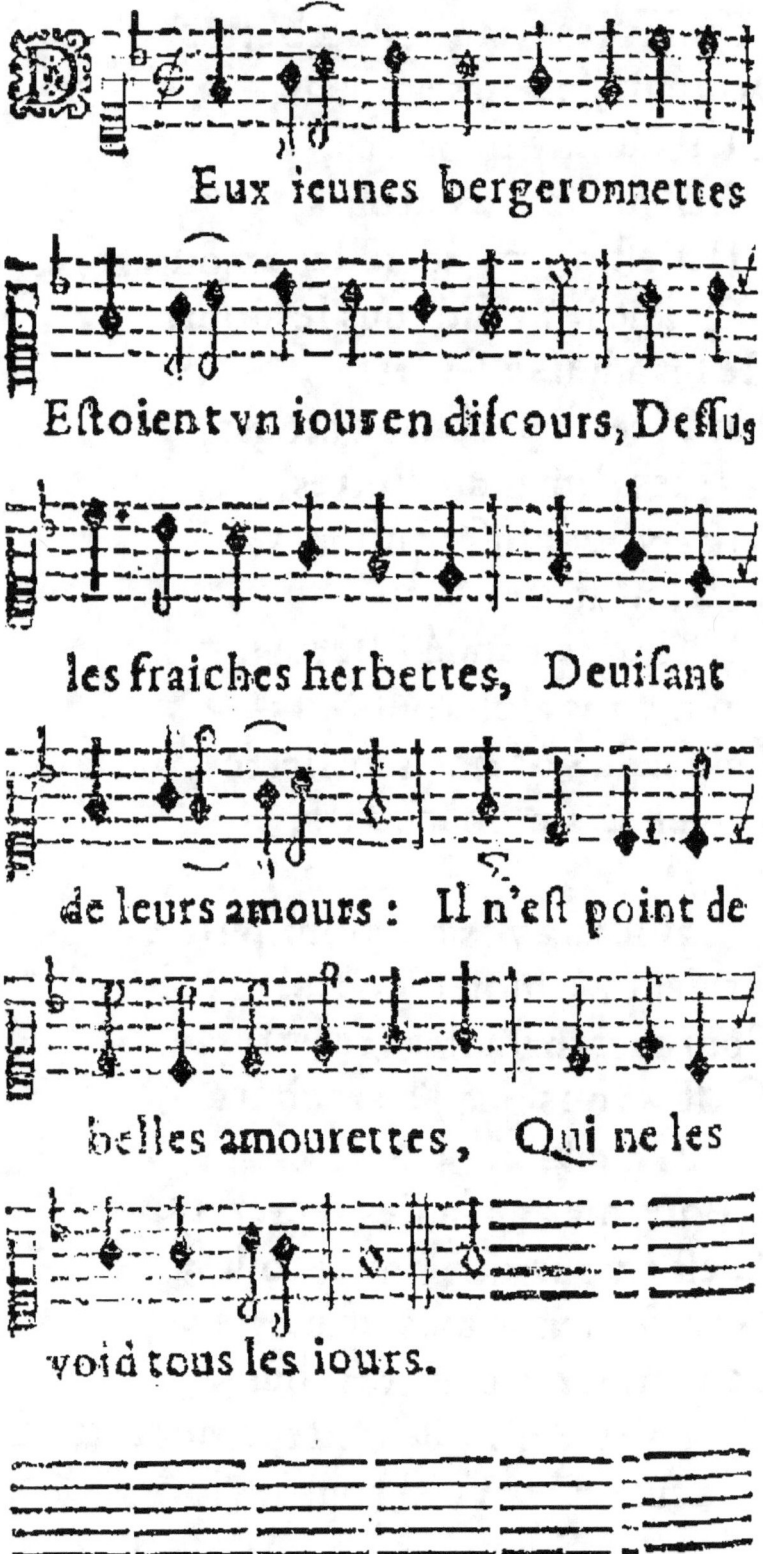

Eux ieunes bergeronnettes
Estoient vn iour en discours, Dessus
les fraiches herbettes, Deuisant
de leurs amours: Il n'est point de
belles amourettes, Qui ne les
void tous les iours.

BEANLE DOVBLE.

Dessus les fresches herbettes,
Deuisant de leurs amours,
Ie les aduisay seulettes,
Auec leurs beaux atours,
 Il n'est point de belles amourettes,
 Qui ne les void tous les iours.
Ie les aduisay seulettes,
Auecques leurs beaux atours,
Je leurs demandé filettes,
Serez vous ainsi tousiours.
 Il n'est.
Ie leur demandé fillettes,
Serez vous ainsi tousiours?
Laissez la vos quenouillettes,
Et venez a mon secours,
 Il n'est.
Laissez la vos quenouillettes,
Et venéz a mon secours,
Pour mes maladies secrettes,
C'est a vous que i'ay recours
 Il n'est.
Pour mes maladies secrettes,
C'est a vous que i'ay recours,
Guarissez moy mes brunettes,
Ie vous feray d'autres tours.
 Il n'est point de belles amourettes,
 Qui ne les void tous les iours.

BRANLE DOVBLE LEGER

J'eſtois bien mal'heureuſe

Faiſant la deſdaigneuſe la,

J'aimeray qui m'aimera. Rien

ne m'empeſchera, D'eſtre a-

amoureuſe.

Faiſant la dedaigneuſe bis
J'eſtois triſte & faſcheuſe la
J'aimeray qui m'aimera,
Rien ne m'enpeſchera
D'eſtre amoureuſe.

 J'eſtois

BRANLE DOUBLE Leger.

I'eſtois triſte & faſcheuſe bis
Ores ie ſuis ioyeuſe la
I'aymeray qui m'aymera.
 Rien.

Ores ie ſuis ioyeuſe, bis
Deuenue amoureuſe, la
I'aymeray qui m'aymera.
 Rien.

Deuenue amoureuſe, bis
D'vn qui me rend heureuſe, la
I'aymeray qui m'aymera.
 Rien.

D'vn qui me rend heureuſe, bis
Son amour vertueuſe, la
I'aymeray qui m'aymera.
 Rien.

Son amour vertueuſe, bis
M'eſt chere & precieuſe, la
I'aymeray qui m'aymera,
 Rien.

M'eſt chere & precieuſe, bis
Tant que ſuis deſireuſe, la
I'aymeray qui m'aymera.
 Rien.

Tant que ie ſuis deſireuſe, bis
D'obliger gratieuſe, la
I'aymeray qui m'aymera,
 Rien.

BRANLE DOVBLE.

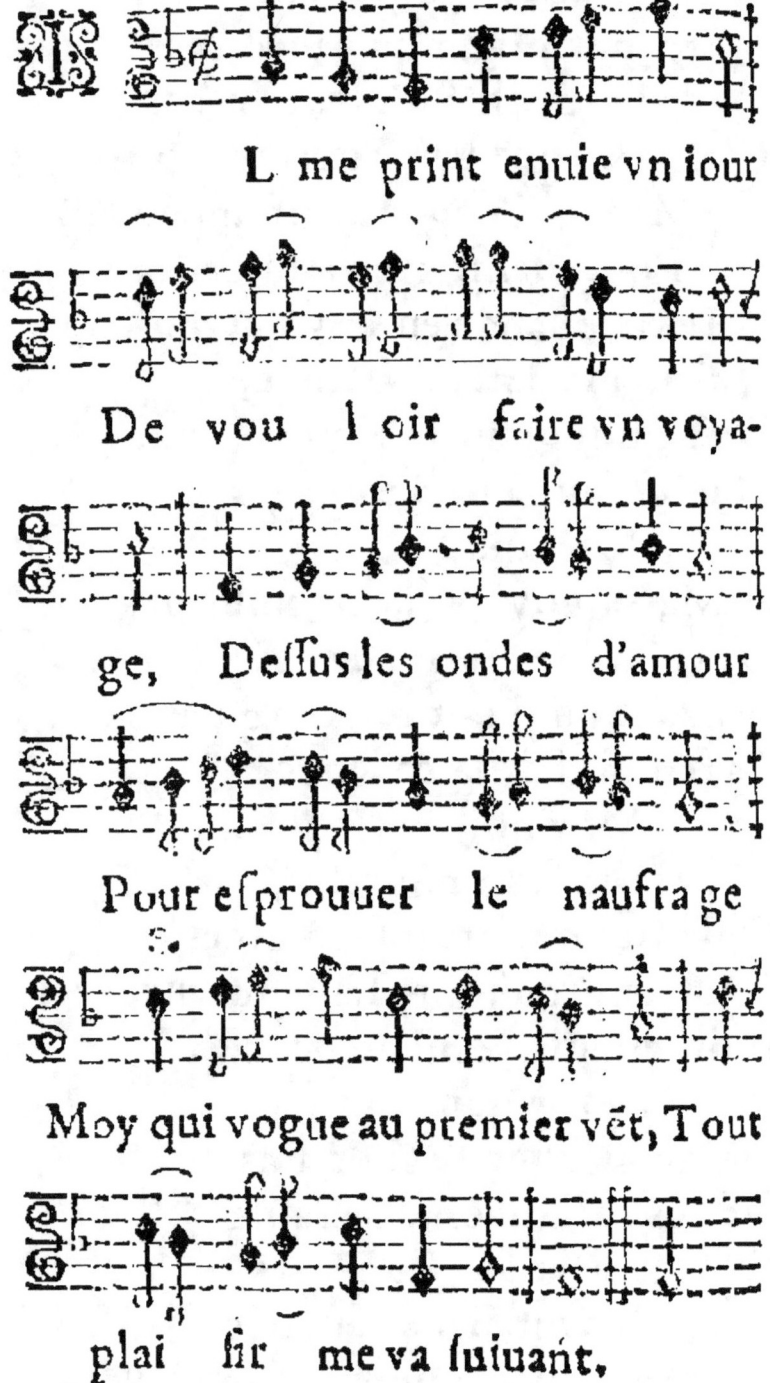

L me print enuie vn iour

De vou l oir faire vn voya-

ge, Dessus les ondes d'amour

Pour esprouuer le naufrage

Moy qui vogue au premier vét, Tout

plai sir me va suiuant.

BRANLE DOVBLE

Ie ris de ces courtisans,
Qui n'ont plaisir qu'a medire :
Quand plus ils font les plaisans
C'est lors que leur cœur souspire,
 Moy qui vogue au premier vent
 Tout plaisir me va suiuant.
 Ie ris quand i'en voy quelqu'vn,
Qui au manant de village,
Dict qu'il gouuerne vn chacun,
Mais il ioue auec les pages.
 Moy qui.
 Mais quoy ne rions nous pas,
De cest aduocat qui dance,
Pendant qu'il fait les cinq pas
Sa femme fait la cadence ?
 Moy qui.
Ie ris de ses amoureux,
Qui pour des attentes vaines,
Souffrent tousiours langoureux,
Mille ennuis & mille peines.
 Moy qui.
Mais il faut rire tout bas,
De ces rodomonts de table,
S'il faut aller aux combats
Ils se cachent dans l'estable.
 Moy qui vogue au premier vent
 Tout plaisir me va suiuant.
 C ij

BRANLE DOVBLE.

Omme loyal ie suis Entre

les plus fidelles, Celle que ie

poursuis, Est belle entre les bel-

les. Ell' m'aime bien, Ie le

sçay bien, Ie l'ayme bien aussi.

Plusieurs pretendent part
En elle & en sa grace,
Mais ils viennent trop tard,
I'ay desia prins la place.
 Ell' m'aime bien,
 Ie le sçay bien,
 Ie l'ayme bien aussi.

BRANLE DOVBLE.

Ils ont bien sa faueur
De parler auec elle,
Mais non comme moy l'heur,
De iouir de la belle.
 Ell' m'aime.
I'ay long temps combatu,
Long temps s'est deffendue,
Mais le mur abbatu,
La ville s'est rendue.
 Ell' m'aime.
Vray est que ce ne fut
Sans longue resistance,
Que ie paruins au but
De ceste iouissance.
 Ell' m'aime.
Puis que si brauement
I'ay peu la place prendre,
Ie mourray vaillamment,
Auant que de la rendre.
 Ell' m'aime bien,
 Ie le sçay bien,
 Ie l'aime bien aussi.

BRANLE DOVBLE,

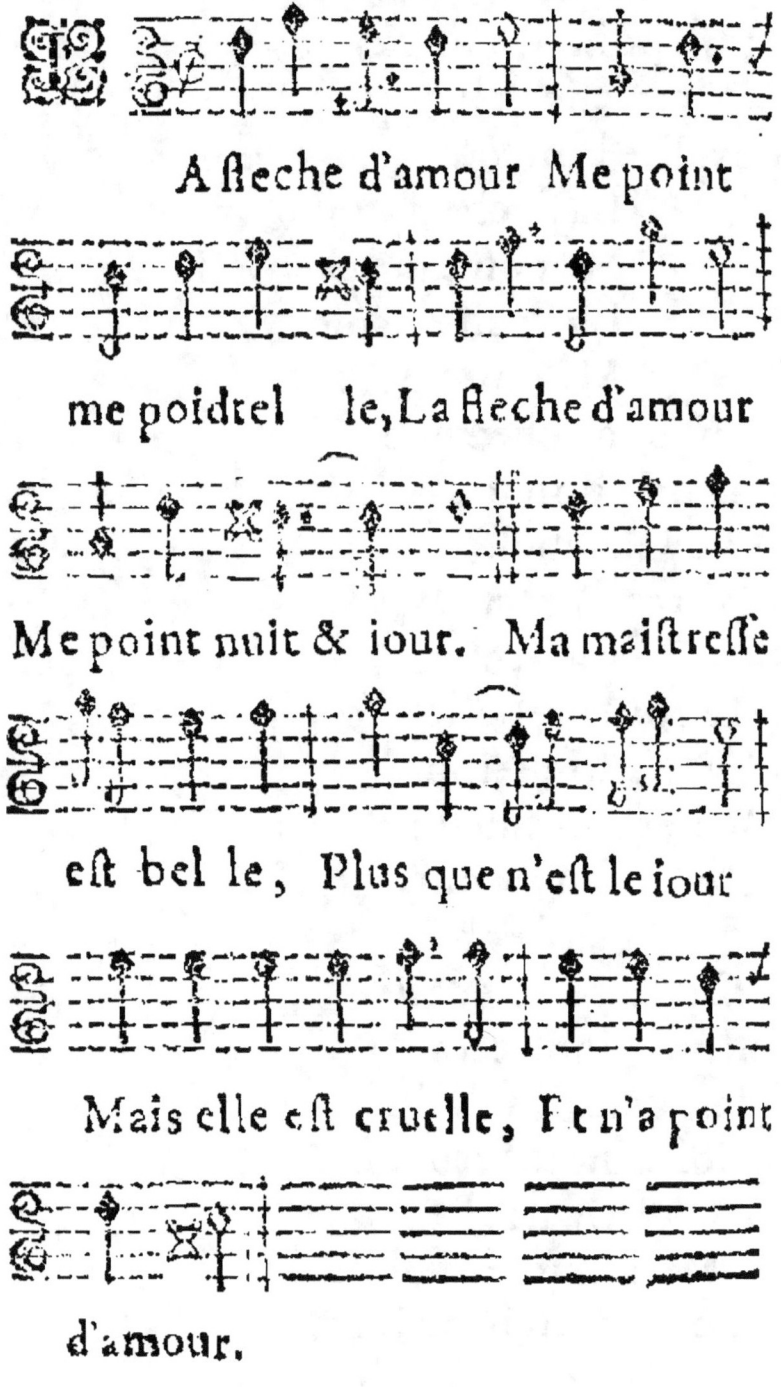

A fleche d'amour Me point
me poidtel le, La fleche d'amour
Me point nuit & iour. Ma maiftreffe
eft bel le, Plus que n'eft le iour
Mais elle eft cruelle, Et n'a point
d'amour.

BRANLE SIMPLE.

Mais elle est cruelle
Et n'a point d'amour,
Si ie vay chez elle
Luy dire bon iour,
 La fleche d'amour
 Me point me pointelle,
 La fleche d'amour
 Me point nuit & iour.
Si ie vay chez elle
Luy dire bon iour
Ie voy la rebelle
Quitter son seiour,
 La fleche.
Ie voy la rebelle
Quitter son seiour,
Ou i'attens fidelle
Iusqu'à son retour,
 La fleche.
Ou i'attens fidelle
Iusqu'à son retour
Mais ceste infidelle
M'oste mon beau iour.
 La fleche.
Mais ceste infidelle
M'oste mon beau iour,
L'amour me martelle
Encor a son tour.
 La fleche.

BRANLE DOVBLE.

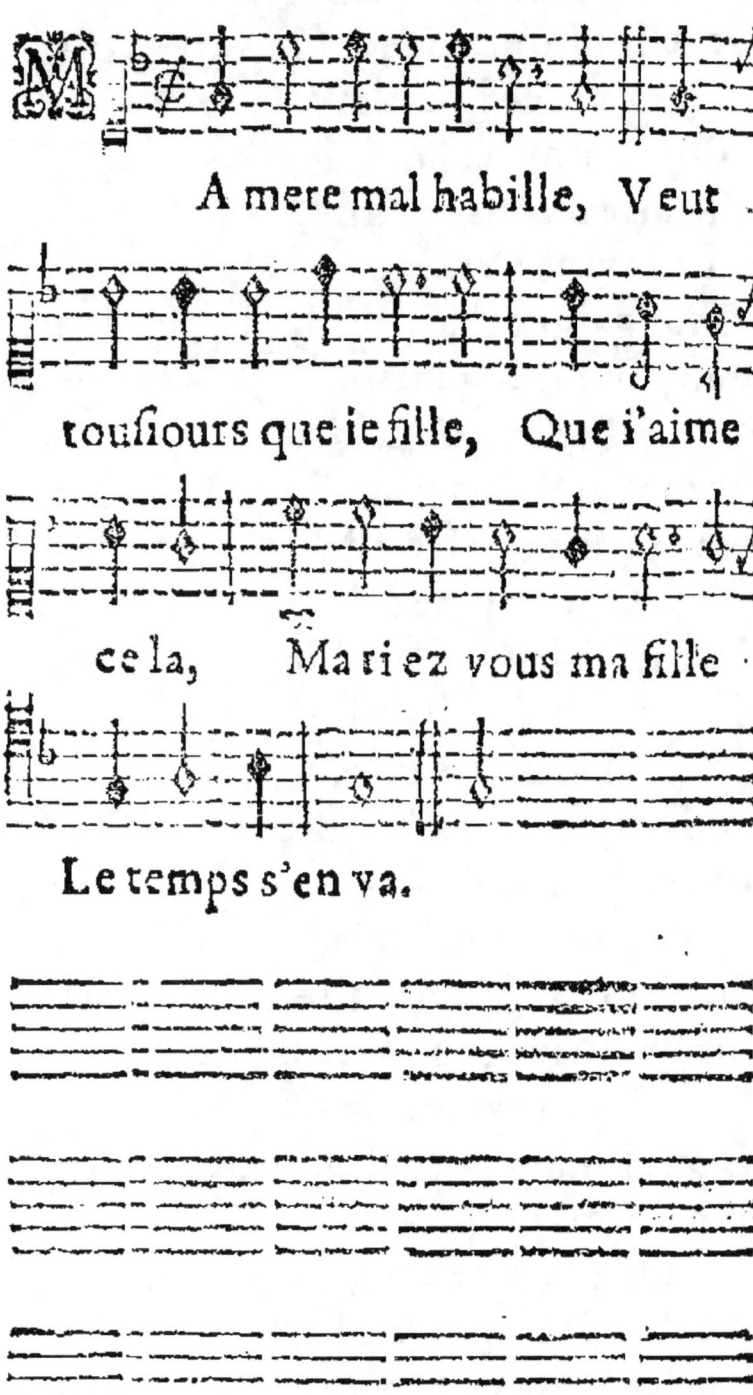

A mere mal habille, Veut

toufiours que ie fille, Que i'aime

ce la, Mariez vous ma fille

Le temps s'en va.

ET SIMPLE LEGER.

veut touſiours que ie file, bis
Po r gaigner de la bille,
 Que i'aime cela,
 Mariez vous ma fille,
 Le temps s'en va.
 Pour gaigner de la bille, bis
Et moy qui ſuis gentille,
 Que i'ayme cela.
 Et moy qui ſuis gentille, bis
I'ayme vn ieu qui fretille,
 Que i'ayme cela.
 I'ayme vn ieu qui fretille, bis
Auſſi quoy qu'on babille,
 Que 'ayme cela.
 Auſſi quoy qu'on babille bis
vn beau gallant de ville.
 Que i'ayme cela.
 Vn beau gallant de ville, bis
Dont l'humeur touſiours brille,
 Que i'ayme cela.
Dont l'humeur touſiours brille, bis
Remplira ma coquille
 Que i'ayme cela,
 Mariez vous ma fille,
 Le temps s'en va.

BRANLE DOVBLE.

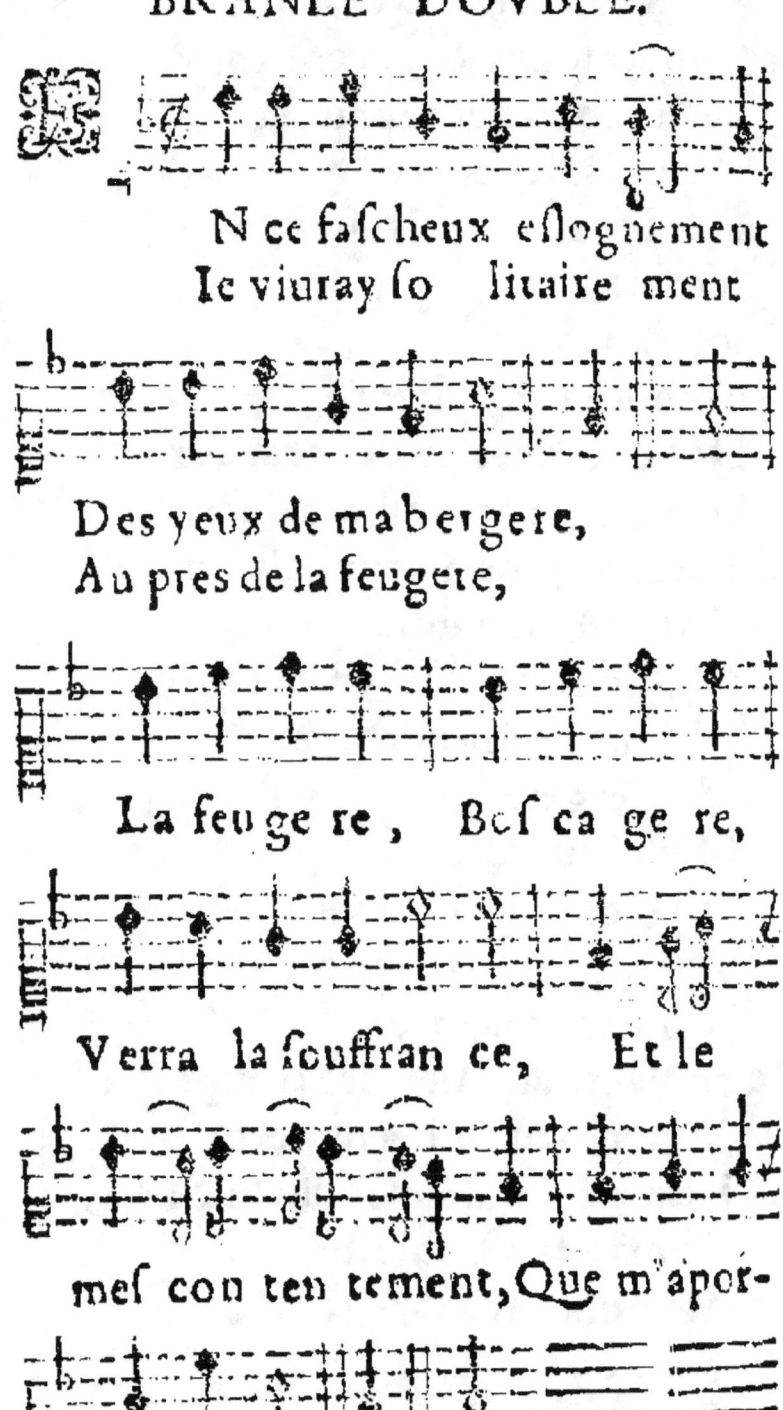

N ce fascheux eslognement
Ie viuray so litaire ment

Des yeux de ma bergere,
Au pres de la feugere,

La feu ge re, Bos ca ge re,

Verra la souffran ce, Et le

mes con ten tement, Que m'apor-

te l'absence.

BRANLE DOVBLE.

Les montaignes & les costeaux,
 Les ombreuses repaires,
 Les bois, les autres & les vaux,
 Mes loyaux secretaires,
 Secreteires
 Solitaires,
 Escoutez ma plainte,
 Des douleurs & des trauaux
 Dont mon ame est attainte.
Ie n'atends plus que nul espoir,
 Consolle ma misere,
 Nul bien ie ne puis receuoir,
 Absent de ma bergere,
 Ma Bergere
 M'est plus chere,
 Que tout l'or d'Indie,
 Si ie ne la puis reuoir,
 Ie finiray ma vie.
Ie consacre au Dieu des troupeaux
 Mon chien & ma musette,
 Le meilleur de mes chalumeaux,
 Et ma belle houlette,
 Ma houlette,
 Pennerette,
 Et ma brebis legere,
 Si dessous ces verds rameaux,
 Ie peux voir ma Bergere.

BRANLE DOVBLE.

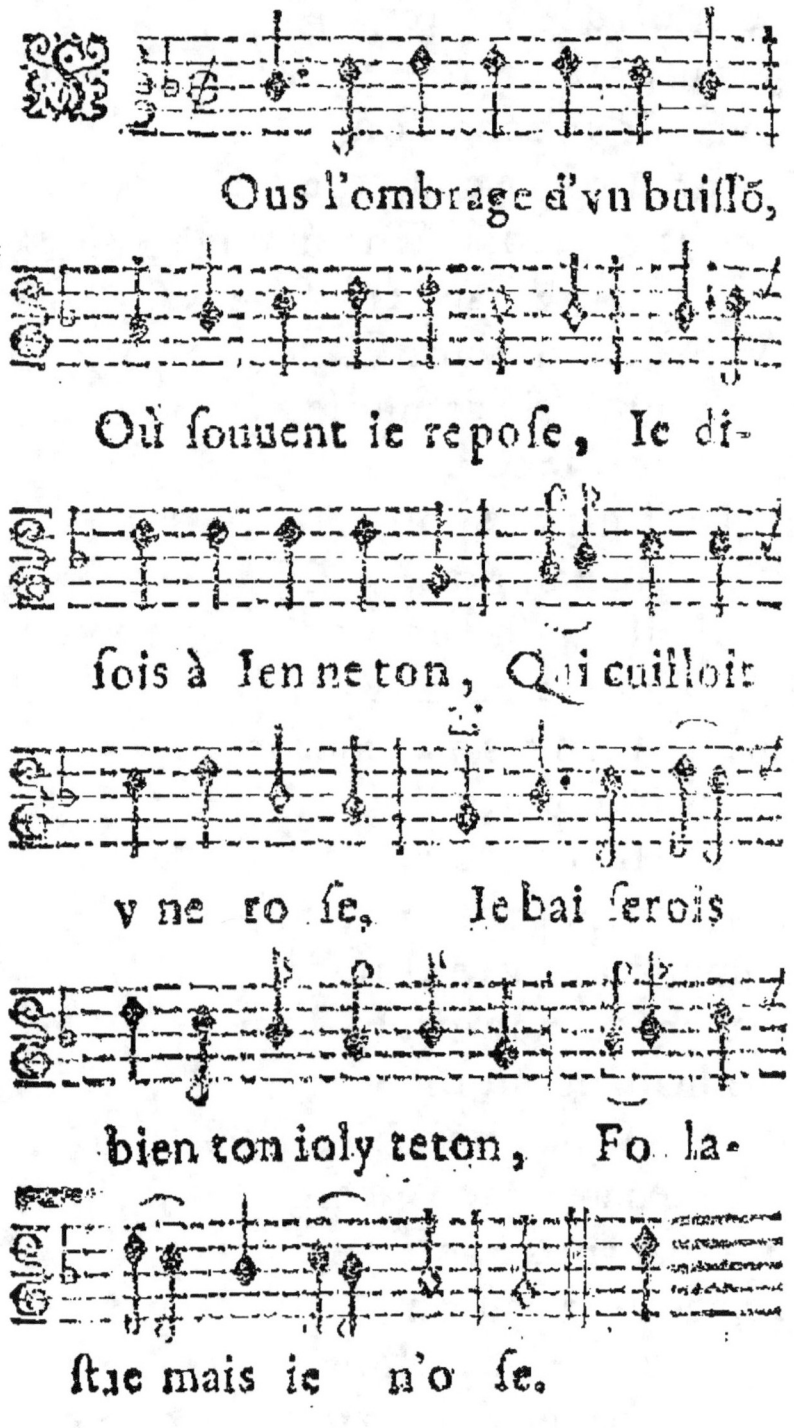

Ous l'ombrage d'vn buiſſõ,

Où ſouuent ie repoſe, Ie di-

fois à Ienneton, Qui cuilloit

vne ro ſe, Ie bai ſerois

bien ton ioly teton, Fo la-

ſtre mais ie n'o ſe.

BRANLE DOVBLE.

Ie difois a l'enmeton,
Qui cuilloit vne rofe,
Vien ouir vne chanfon,
Que pour toy ie compofe.
 Ie baiferois bien ton ioly teton,
 Folaftre mais ie n'ofe.
Vien ouir vne chanfon,
Que pour toy ie compofe,
Ie bailleray le ton,
Et chantons vne pofe.
 Ie baiferois.
Ie bailleray le ton,
Et chantons vne pofe,
Puis me permets ma tendron,
D'ouurir ta porte clofe.
 Ie baiferois.
Puis me permets ma tendrō
D'ouurir ta porte clofe,
Te tenant a mon giron,
Si ta main ne s'opofe.
 Ie baiferois.
Te tenant a mon giron,
Si ta main ne s'opofe,
Tu verras 'a paffion
Ou mon ame eft enclofe.
 Ie baiferois bien ton ioly teton,
 Folaftre mais ie n'ofe.

VILANELLE.

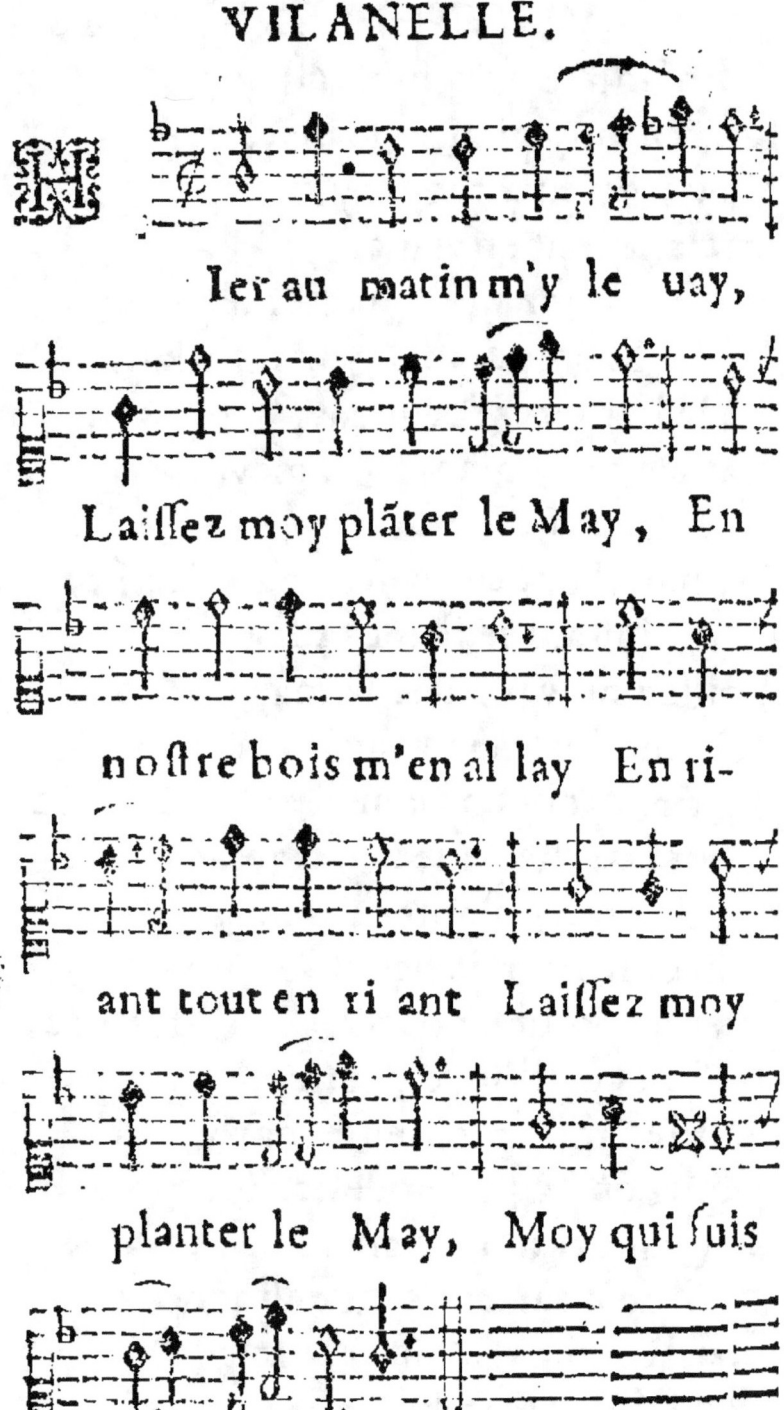

VILANELLE.

En nostre bois m'en allay
Laissez moy planter le may,
Ma bergere i'y trouuay,
En riant tout en riant.
 Laissez moy planter le may,
 Moy qui suis gentil gallant
 Ma bergere ie trouuay,
Laissez moy planter le may,
A l'instant ie l'embrassay,
En riant tout en riant Laissez.
 A l'instant ie l'embrassay
Laissez moy planter le may,
Sur l'herbe ie la iettay,
En riant tout en riant· Laissez
 Sur l'herbette ie la iettay
Laissez moy planter le may,
Son cotillon ie haussay,
En riant tout en riant Laissez.
 Son cotillon ie haussay,
Laissez moy planter le may,
Mon courtaut s'est destaché,
En riant tout en riant. Laissez.
 Mon courtaut s'est destaché
Laissez moy planter le may,
Il a si fort regimbé,
En riant tout en riant.
 Laissez moy planter le may,
 Moy qui suis gentil gallant.

BRANLE DOVBLE.

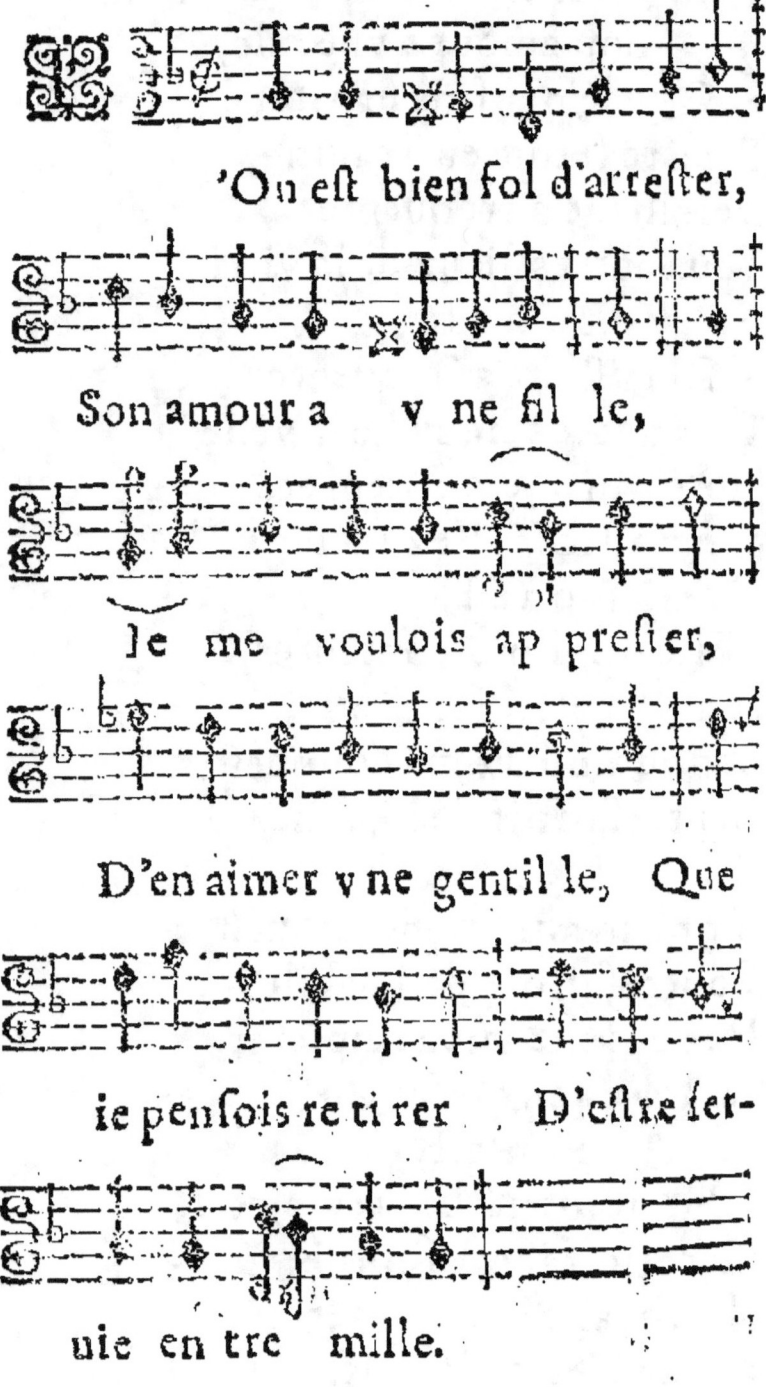

'On est bien fol d'arrester,

Son amour a vne fil le,

Ie me voulois ap prester,

D'en aimer vne gentil le, Que

ie pensois re ti rer D'estre ser-

uie en tre mille.

BRANLE DOVBLE.

L'on est bien fol d'arrester
Son amour a vne fille,
Que ie pensois meriter
D'estre seruie entre mille,
Delaissant a frequenter
Tous autres lieux de la ville
L'on est.

Delaissant a frequenter
Tous autres lieux de la ville
Elle pour me contenter,
Se moustroit assez facile
L'on est.

Elle pour me contenter,
Se mostroit assez facile,
Et pour mieux me conquester
Contrefaisoit de l'habile,
L'on est.

Et pour mieux me conquester
Contrefaisoit de l'habile,
Me pensent bien empieter,
Par telle façon subtile,
L'on est.

Me pensant bien empieter,
Par telle façon subtile,
Me voyant ainsi traiter
Il m'eust esté difficile.

L'on est bien fol d'arrester.
Son amour a vne fille.

D

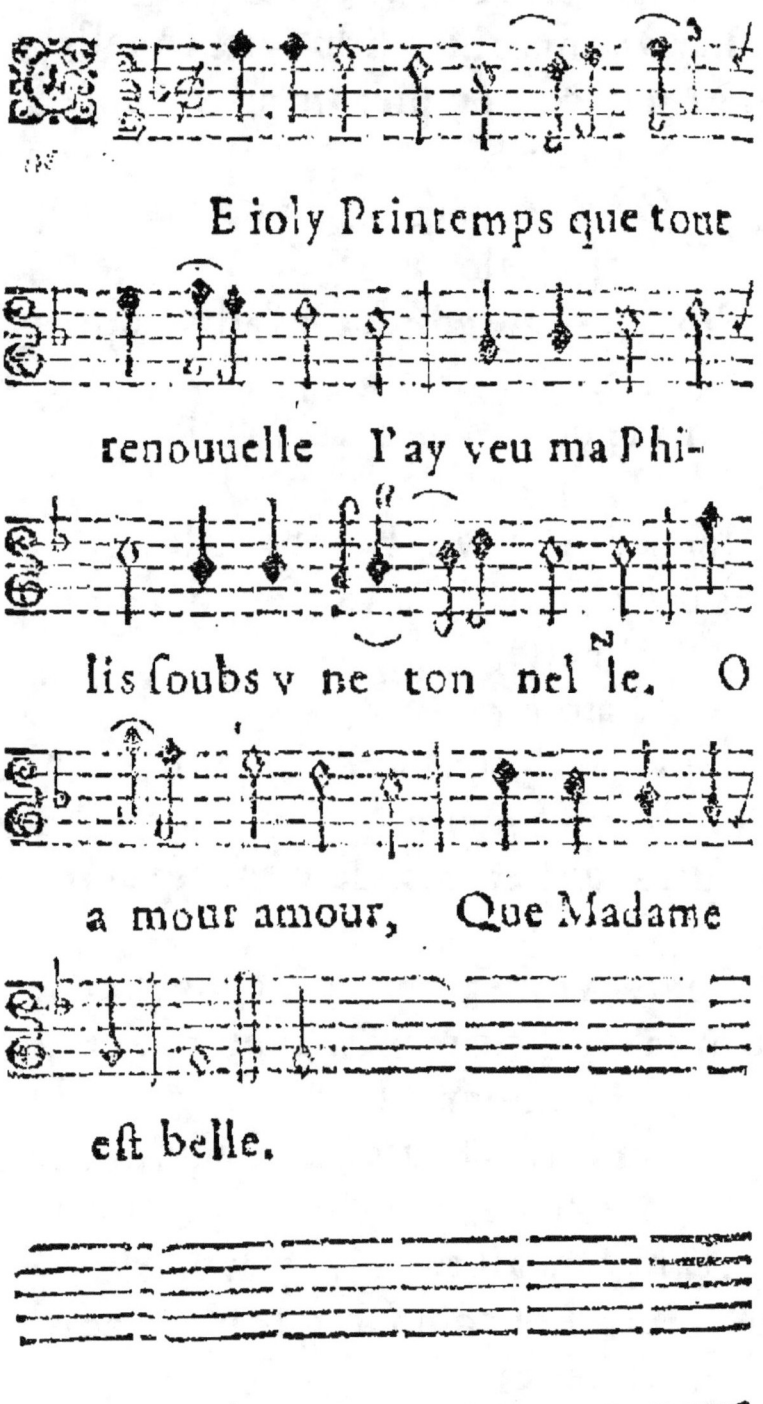

BRANLE DOVBLE.

I'ay veu ma philis sous vne tonelle,
Pour la contempler m'assis aupres
d'elle,
O amour, amour, que madame
est belle.
Pour la contempler m'assis aupres
d'elle,
Iamais ie ne vy vne beauté telle,
O amour.
Iamais ne vy vne beauté telle,
Ses deux yeux rians, son sein qui pom-
melle,
O amour.
Ses deux yeux riants, son sein qui
pommelle.
Toutes les beautez de Venus excelle
O amour.
Toutes les beautez de Venus excelle
Dõt ie suis heureux de lãguir pour elle
O amour.
Dont ie suis heureux de lãguir pour
elle.
Et tant que viuray luy seray fidelle
O amour amour, que madame est
belle.

BRANLE DOVBLE.

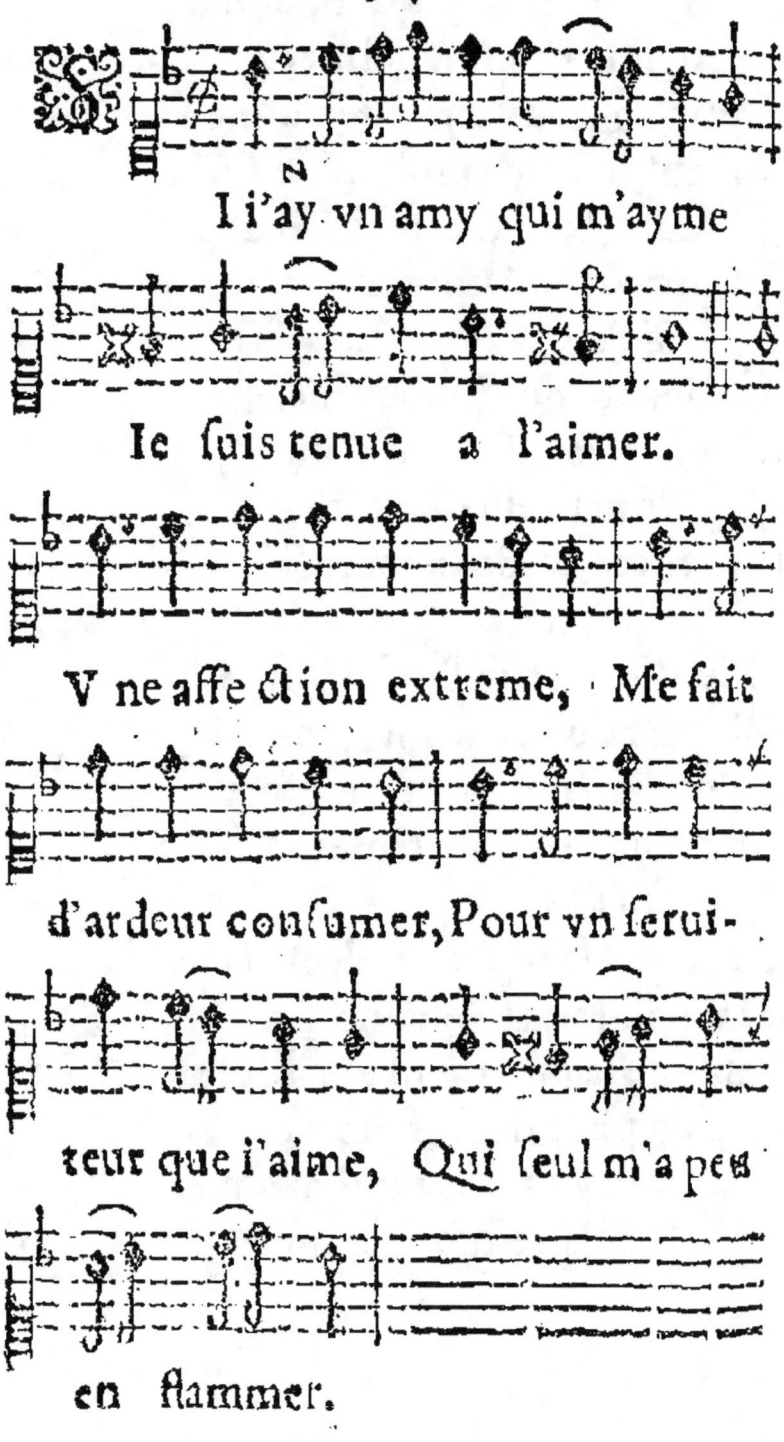

I i'ay vn amy qui m'ayme

Ie suis tenue a l'aimer.

Vne affection extreme, Me fait

d'ardeur consumer, Pour vn serui-

teur que i'aime, Qui seul m'a peu

en flammer.

BRANLE DOVBLE

Si i'ay vn amy qui m'aime.
Ie suis tenue a l'aimer.
Pour vn seruiteur que i'aime,
Qui seul m'a peu enflammer,
La beauté de l'amour mesme
Ne pourroit m'animer.
 Si i'ay.
La beauté de l'amour mesme,
Ne pourroit mieux m'animer,
Ny l'honneur du diadesme
De la terre & de la mer.
 Si i'ay.
Ny l'honneur du diadesme
De la terre & de la mer,
Puis que sa foy tout de mesme
Le fait plaire à m'estimer.
 Si i'ay.
Puis que sa foy tout de mesme.
Le fait plaire a m'estimer,
Rien que la mort palle & blesme
Ne m'en peut desenflammer.
 Si i'ay vn amy qui m'aime,
 Ie suis tenue a l'aimer.

BRANLE DOVBLE LEGER

Efte beauté fu prefme

Qui me rend confumé, De mon

ardeur extré me, N'a le cœur allu-

mé, Helas faut il que i'aime

Et n'eftre point aimé.

De mon ardeur extréme
N'a le cœur allumé,
Encore qu'en moy mefme
Je m'eftois prefumé.
 Helas faut il que i'aime,
 Et neftre point aymé !

Encore qu'en moy mesme
Ie m'est..is presumé,
Que plus qu'vn diadéme,
Ie serois estimé,
 Helas.
Que plus qu'vn diadéme
Ie serois estimé,
Mais plustost la mort blesme,
Dont le bras est armé,
 Helas.
Mais plustost la mort bleme
Dont le bras est armé,
Me feroit vn emblesme,
A tous maux imprimé.
 Helas.
Me feroit vne emblesme
A tous maux imprimé
Que la beauté que i'ayme
Ait le cœur enflammé.
 Helas.
Que la beauté que i'ayme,
Ait le cœur enflammé
Et me voir par vn mesme
Estre par elle aymé.
 Helas faut il que i'ayme ?
 Et n'estre point aymé ?

BRANLE D.

Ruict d'amour attendu, Perd
sa sai son io li e, Celle
qui a des cieux Ti ré gra-
ce accomplie, A d'vn trait de ses
yeux, Ma li ber té ra ui e.

Elle a dessus mon cœur
Prins telle seigneurie,
Comme fait le vainqueur
Sur la troupe ennemie,
 Fruit d'amour attendu
 Perd sa saison iolie.

O douce

BRANLE DOVBLE.

O douce cruanté,
Diuine tyrannie :
Mourir pour ta beauté,
M'est plus doux que la vie.
 Fruit.
Toutesfois en mourant,
A l'huis d'elle ie crie,
Venez moy secourant
D'vn baiser ie vous prie.
 Fruit.
Baiser est vn grand bien
Mais pourtant fascherie,
A qui n'a le moyen
De iouir de sa mie. Fruit.
Ainsi offrant mes vœux,
Moy mesme sacrifie,
A l'autel ou ie veux
Ma priere estre ouyr.
 Fruit.
Parquoy doresnauant,
Ma cruelle Siluie,
De moy fidellement
Sera tousiours seruie.
 Fruit.
Doncques en concluant
Mon refrain ie varie,
Fruit d'amour attendan
De iouir croist l'enuie.

 E

BRANLE DOVBLE.

Edans la brie re, En me promenant, Trouué ma bergere, Ses aigneaux gardāt Aimez moy ma bergere, Ie vous aime tant.

Trouué ma bergere,
Ses aigneaux gardant,
Deſſus la feugere,
La vay chatouillant,
 Aimez moy ma bergere,
 Ie vous aime tant.

BRANLE DOVBLE

Dessus la feugere,
La vay chatouillant,
Lors toute en colere,
Elle va disant,
 Aimez moy.
 Lors toute en colere,
Elle va disant,
Tirez voue arriere,
Que cerchez vous tant ?
 Aimez moy.
 Tirez vous arriere,
Que cerchez vous tant ?
voſtre amour bergere,
Ie vay pourchaſſant,
 Aimez moy.
 Voſtre amour bergere,
Ie vay pour chaſſant,
Oyez la priere
De voſtre ſeruant.
 Aimez moy.
Oyez la priere
De voſtre ſeruant,
Qui nul bien n'eſpere
Qu'en vous ſeulement,
 Aimez moy ma bergere,
 Ie vous aime tant.

BRANLE DOVBLE.

A tem pe ste de l'amour

Me tourmente nuit & iour. Au lieu

que ie sou lois ri re, Iouer

chanter, & dancer, Ie plains ie pleu-

re & souspire, Les iours & nuits

sans cesser.

La tempeste de l'amour,
Me tourmente nuit & iour.

BRANLE DOVBLE.

Ie plains, ie pleure & souspire,
Les iours & nuits sans cesser,
Tant la beauté ou i'aspire,
Se plaist a me trauerser,
 La tempeste.
Tant la beauté ou i'aspire
Se plaist a me trauerser,
Si la voyant ie l'admire,
Taschant de la caresser,
 La tempeste.
Si la voyant ie l'admire,
Taschant de la caresser,
Sa cruauté deuient pire,
Pour mes desseigns renuersser.
 La tempeste.
Sa cruauté deuient pire,
Pour mes desseigns renuerser,
Mais quoy qu'on m'en puisse dire,
Pour m'en oster le penser.
 La tempeste.
Mais quoy qu'on m'en puisse dire,
Pour m'en oster le penser,
Tousiours mon cœur la desire,
Rien ne l'en peut effacer,
 La tempeste de l'amour
 Me tourmente nuit & iour.

PASTORALE.
Le Berger.

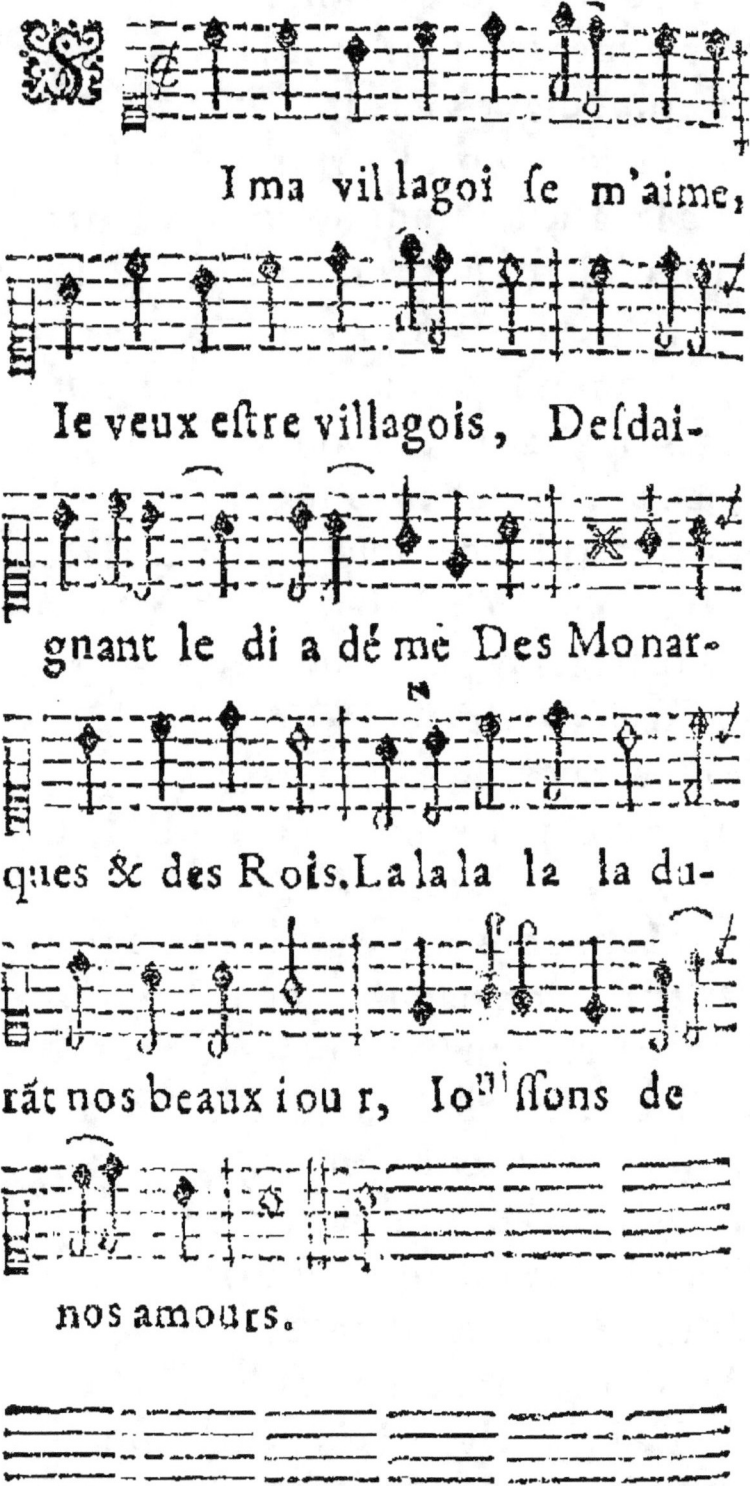

I ma villagoi se m'aime, Ie veux estre villagois, Desdaignant le di a dé me Des Monarques & des Rois. La la la la la durât nos beaux iour, Iouïssons de nos amours.

PASTORALE.

La Bergere.
Ce vous sera de la gloire
De m'aimer mon villageois
Vne plus digne victoire
Ne peuuent auoir les rois
 La la la la la durant nos beaux iours,
 Iouissons de nos amours.

La Bergere.
Aimons nous donc ma chere ame,
Et faisons par nos amours,
Que la fin de nostre flame,
Soit l'eternité des iours. La la la.

La Bergere.
Ie ne seray point legere,
Si vous n'estes point leger,
Ie mourray vostre Bergere,
Viuez tousiours mon Berger La la la.

Le Berger.
Monstrons que dans les villages
Par effect non par discours,
Logent lesbraues courages,
Aussi bien que dans les cours. La la la.

Le Berger.
Armez vous de patience,
Pour encore quelques iours,
Vous aurez la iouissance,
De vos plus douces amours.
 La la la la la dedans peu de iours,
 Vous cognoistrez mes amours.

BRANLE DOVBLE.

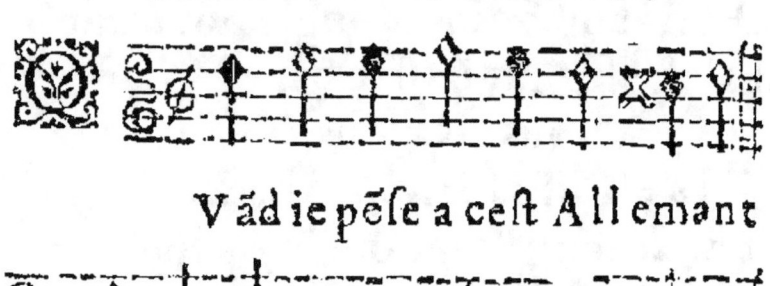

Vã die pẽse a cest Allemant

Qui disoit estre mon amant, Nous

en auons tant ris, Allons tout beau

tout bellement, Recreant nos

esprits.

 Qui disoit estre mon amant, bis
Il auoit vn doigt si tres grand
 Nous en auons tant ris :
 Allons tout beau tout bellement,
 Recreant nos espris.
 Il auoit vn doigt si tres grand. bis
Et n'auoit point d'ongle pourtant,
 Nous en auons.

BRANLE DOVBLE.

Et n'auoit point d'ongle pourtant
Il s'est assis sur nostre banc,
 Nous en auons.

Il s'est assis sur nostre banc, bis
Et de ce long doigt qui luy pend,
 Nous en auons.

Et de ce long doigt qui luy pend, bis
Nostre chat alloit s'escrimant,
 Nous en auons.

Nostre chat alloit s'escrimant bis
Et le mordit iusques au sang,
 Nous en auons.

Et le mordit iusques au sang, bis
Il s'en alla tout à l'instant,
 Nous en auons.

Il s'en alla tout a l'instant, bis
Et s'escria si hautement,
 Nous en auons.

Et s'escria tout hautement, bis
Que les femmes l'alloient suinant,
 Nous en auons.

Que les femes l'alloyent suiuât, b
Qui toutes s'en fascherent tant,
 Nous en auons.

Qui toutes s'en fascherent tant, bi
Qu'elles disoient en murmurant,
Maudit soit ce chat meschant.
 Nous en auons.

BRANLE DOVBLE,

N paſſant l'eau i'ay trouué

de quoy rire, l'ay le mot a dire,

Vn paſſager approchant ſon na-

ui re, l'ay le mot à di re mot,

Moy i'ay le mot à di re.

Vn paſſager approchent ſon nauire'
I'ay le mot à dire,
Vit arriuer vne Dame de Vire,
I'ay le mot à dire mot,
Moy i'ay le mot a dire.

BRANLE DOVBLE 30

Vit arriuer vne Dame de Vire,
 I'ay le mot à dire,
Tout auſſi toſt ſon amour il reſpire,
 I'ay le mot.
 Tout auſſi toſt ſon amour il reſpire
I'ay le mot a dire,
De l'appeller promptement il aſpire,
 I'ay le mot a dire,
 De l'appeler promptement il aſpire,
I'ay le mot a dire,
Et plein d'amour dãs ſõ bateau l'attire
 I'ay le mot.
 Et plein d'amour dãs ſõ bateau l'atire
I'ay le mot a dire,
En luy diſant ma belle ie deſire,
 I'ay le mot.
 En luy diſant ma belle ie deſire,
I'ay le mot a dire,
Que vous dõnez remede a mõ martire
 I'ay le mot.
 Que voꝰ dõnez remede a mõ martire
I'ay le mot a dire,
La belle en fin qui ne fait que ſourire,
 I'ay le mot.
 La belle en fin qui ne fait que ſourire
I'ay le mot a dire,
Ne l'oſe pas rudement eſconduire.
 I'ay le mot a dire,

BRANLE DOVBLE.

Vis que ceste belle saison,

A l'amour nous conuie, Aimons

nous belle Ienneton, En des-

pit de l'enuie bon, Rions dan-

çons petite tre don, Chassons

melancholie.

Aimons nous belle Ienneton,
En despit de l'enuie,

BRANLE DOVBLE.

Et tu verras la passion,
Dont mon ame est remplie, bon.
 Rions, dançons petite tredon,
 Chassons melancholie.
 Et tu verras la passion,
Dont mon ame est remplie,
Bruslant de l'amoureux brandon,
Sans fard ny tromperie, bon, Rions.
 Bruslant de l'amoureux brandon,
Sans fard ny tromperie,
Vien donques & nous auançon.
Dedans cette prairie bon. Rions.
 Vien donc & nous auançon
Dedans ceste prairie,
Couchons nous pres de ce buisson,
 Dessus l'herbe fleurie, bon, Rions.
 Couchons nous pres de ce buisson,
Dessus l'herbe fleurie
Sa que ie baise ce teton,
Et la bouche iolie. bon, Rions.
 Sa que ie baise ce teton,
Et la bouche iolie:
Ainsi le berger Coridon,
Et Ienneton s'amie bon, Rions.
 Ainssi le berger Coridon,
Et Ienneton s'amie,
Contentoyent sans aucun soubçon,
Leur amoureuse enuie, bon, Rions.

BEANLE DOVBLE.

V iardin de mon pere,

Y a vn oren ger, Celle que ie

re ue re, Venant si ombrager

Aimez moy ma bergere, Aimez

moy sans danger.

Celle que ie reuere,
Venant si ombrager,
Ie luy fay ma priere
De mon mal alleger,
 Aymez moy ma bergere,
 Aymez moy sans danger.

Ie luy fay la priere,
De mon mal alleger,
Mais la belle au contraire
S'en va pour m'affliger, Aimez m y.
 Mais la belle au contraire
S'en va pour m'affliger,
Et fi de m en diftraire,
Ie n'oferois fonger. Aimez moy.
 Et fi de m'en diftraire,
Ie n'oferois fonger,
Las s'il fe pouuoit faire
Que ie fufle berger, Aimez moy.
 Las s'il fe pouuoit faire
Que ie fufle berger,
Cefte beauté fi chere,
Ie verrois fans danger, Aimez moy.
 Cefte beauté fi chere,
Ie verrois fans danger
On doit preuoir l'affaire
Auant que s'en gager, Aimez moy.
 On doit preuoir l'affaire,
Auant que s'engager,
Car qui va temeraire
A l'amour s'obliger Aimez moy.
 Car qui va temeraire
A l'amour s'obliger
C'eft en toute mifere
Et malheur fe plonger, Aimez moy.

BRANLE DOVBLE.

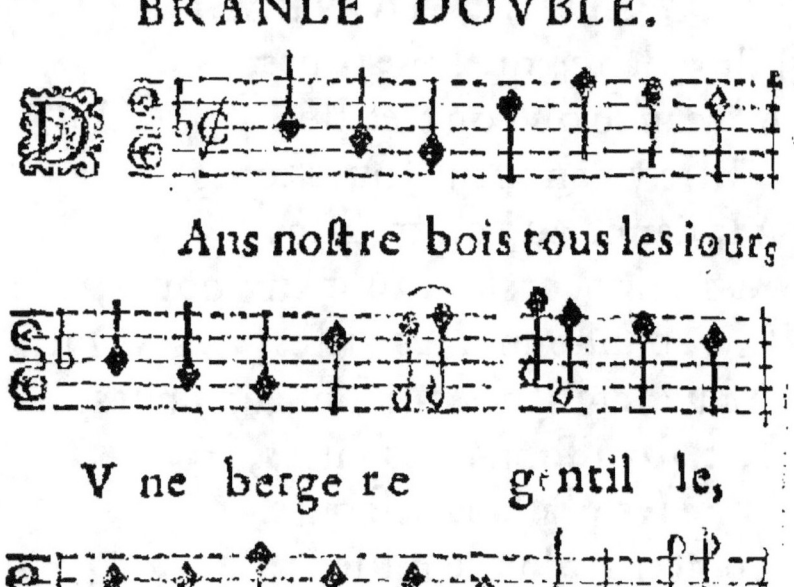

Ans nostre bois tous les iours

Vne bergere gentille,

Vient accomplir ces amours Des-

sus la pleine fertille, Qui veut

voir, Qui veut voir Qui veut voir la

belle fille.

Vient accomplir ses amours
Dessus la pleine fertille,

BRANLE DOVBLE.

Elle y dance quelque tours,
A la dance ou l'on fretille. Qui.
 Elle y dance quelques tours,
A la dance ou l'on fretille,
Aux seigneurs qui sont aux cours,
Fait abandonner les villes, Qui.
 Aux seigneurs qui sont aux cours,
Fait abandonner les villes,
Et de ses plaisans discours,
En attire plus de mille, Qui.
 Et de ses plaisans discours
En attire plus de mille,
Et puis sans crainte des ours,
Au bois cueillant la noisille, Qui.
 Et puis sans crainte des ours,
Au bois cueillant la noisille,
Elle appelle a son secours
De ces gens le plus habille, Qui
 Elle appelle a son secours
De ces gens le plus habille,
Plustost du soleil le cours,
Seroit au monde inutile. Qui
 Plustost du soleil le cours
Seroit au monde inutile.
Si vers elle ie ne cours,
Comme les autres a la fille, Qui

F

BRANLE DOVBLE.

Et sans luy faire, &c.
Vn iour ie la trouué seule
Seulette se promenant,
Trop aymer, &c.

BRANLE DOVBLE.

Vn iour ie la, &c.
Ie luy offtirs mon seruice,
Ce me semble honnestement,
 Trop aimer, &c.
 Ie luy offris mon seruice,
Elle ma fait responce
Assez rigoureusement,
 Trop aimer, &c.
 Elle ma fait responce,
Qui d'aimer n'auoit enuie,
Sans conseil de ses parens,
 Trop aimer, &c.
 Qui d'aimer n'auoit enuie,
Et i'ay prins la hardiesse
Suis allé a ses parens
 Trop aimer, &c.
 Et i'ay prins la hardiesse,
Ses parens m'ont respondu,
Que d'aimer il n'est plus temps,
 Trop aimer, &c.
 Ses parens m'ont respondu,
Qu'elle est en vn autre accordee,
Qui s'estime fort vaillant,
 Trop aimer, &c.
 Qu'elle est en vn autre accordee,
Sur moy ses couleurs ie porte,
Le gris le violet & blanc.
 Trop aimer, &c.

BRANLE DOVBLE.

Veillant la violette,

La bas dans ce vallon, Ie vy

vne fillette, Auec vn

beau garçon, Ie ne vous le diray

pas, Ma mere ce qu'ils disent

Ie ne vous le diray pas, Ce

u'ils disent la bas

RANLE DOVBLE.

 Ie vy vne fillette
Auec vn beau garçon,
Aſſis deſſus l'herbette,
A l'ombre d'vn buiſſon.
 Ie ne vous le diray pas
 Ma mere ce qu'ils diſent,
 Ie ne vous le diray pas
 Ce qu'ils diſent la bas.
 Aſſis deſſus l'herbette
A l'ombre d'vn buiſſon,
Luy auec ſa muſette
Diſoit vne chanſon. Ie ne.
 Luy auec ſa muſette
Diſoit vne chanſon,
La bergere finette
Se iouet du bourdon. Ie ne.
 La bergere finette
Se iouoit du bourdon,
Et permet qu'il furette
Deſſous ſon cotillon. Ie ne.
 Et permet qu'il furette
Deſſous ſon cotillon,
Et moy qui ſuis ieunette
Suiette à paſſion. Ie ne.
 Et moy qui ſuis ieunette
Suiette à paſſion,
Ie ſenty la ſaiette,
Du petit cupidon, Ie ne.

BRANLE DOVBLE.

L estoit trois mercerots Sur le bort bonne ville, Qui ne veu-lent point loger Ce n'est en bône ville La lon la la la la la la la la la

la la lire.

Qui ne veulent point loger
Ce n'est bonne ville,
Comme a Rouen & a Paris,
A Chartre la iolie,
 La lon la la la la la la la la la la lire,

BRANLE DOVBLE

Comme a Rouen & a Paris,
A Chartres la iolie
De Chartres en Auignon,
Ou sont ces belles filles,
 La lon la la la, &c.
 De Chartres en auignon
Ou sont ces belles filles
Las ils sont aller loger,
En vne hostelerie,
 La lon la la la, &c.
 Las ils sont allez loger
En vne hostelerie,
En vne hostelerie y a
Vne tant belle fille, La lon la.
 En vne hostelerie y a
Vne tant belle fille,
Qui tout du long du souper
Ne cessa point de rire,
 La lon la la.
 Qui tout du long du souper
Ne cessa point de rire,
Las ils l'ont prise & ploiee
Dedans leur mercerie,
 La lon la la.
 Las ils l'ont prise & ploiee,
Dedans leur mercerie,
Ne la peurent bien ploier
Que les pieds ne pendirent.

BRANLE DOVBLE.

Essus la verdure, A l'ombrage de ces bois, Seulette i'endure, Soubs les amoureuſes loix : Faut-il auoir tant de mal, Pour vn amy si loyal.

Seulette

BRANLE DOVBLE

 Seulette i'endure
Soubs les amoureuses loix,
Dans les pleurs ie dure,
Bien plus que ne soulois,
 Faut il auoir tant de mal,
 Pour amy si loyal?
 Dans les pleurs ie dure
Bien plus que ie ne soulois,
Puis la rigueur dure
M'est plus forte mille fois,
Que n'est la froidure
Aux fueillages de ces bois,
Mais si d'auanture
En ces l'angoureux abbois,
 Faut-il.
 Mais si d'auanture
En ces langoureux abbois,
Vient la creature
Qu'en fin sur tout iestimois,
 Faut il.
 Vient la creature,
Qu'en fin sur tout i'estimois,
Se seroit l'augure,
Par lequel ie predirois.
 Faut-il.
 Se seroit l'augure,
Par lequel ie predirois
 G

BRANLE SIMPLE de village.

Allez qui aime par amour,

N'aimez pas fille d'vn Seignour, Che-

minez fillettes cheminez tousiours.

N'aymez pas fille d'vn Seignour
I'en aimé vne par amour,
 Cheminez fillettes
 Cheminez tousiour.
I'en aimé vne par amour,
Ie my proumenois l'autre iour,
 Cheminez.
Ie me proumenois par amour,
Auec madame par amour,
 Cheminez.
Auec madame par amour,
Qui fesoit vn chapeau de flour.
 Cheminez.
Qui faisoit vn chapeau de flour,
C'est pour donner à son Seignour.

BRANLE SIMPLE de village 38

C'est pour donner à son Seignour,
Son mary en deuint ialoux,
Cheminez.
Son mary en deuint ialoux,
Qui la battoit trois fois par iour.
Cheminez.
Qui la batoit trois fois par iour,
Amy pourquoy me battez vous.
Cheminez.
Amy pourquoy me batez vous,
Couchay-ie pas o vous.
Cheminez.
Couchay-ie pas o vous,
Et le iour auec mes amours.
Cheminez.
Et le iour auec mes amours,
Tout eau qui passe par vn cours.
Cheminez.
Tout eau qui passe par vn cours,
Elle n'est pas tout en vn Seignour.
Cheminez.
Elle n'est tout pas en vn Seignour,
Aussi ne suis-ie du tout a vous.
Cheminez fillettes
Cheminez tousiours.

Gij

E DOVBLE.

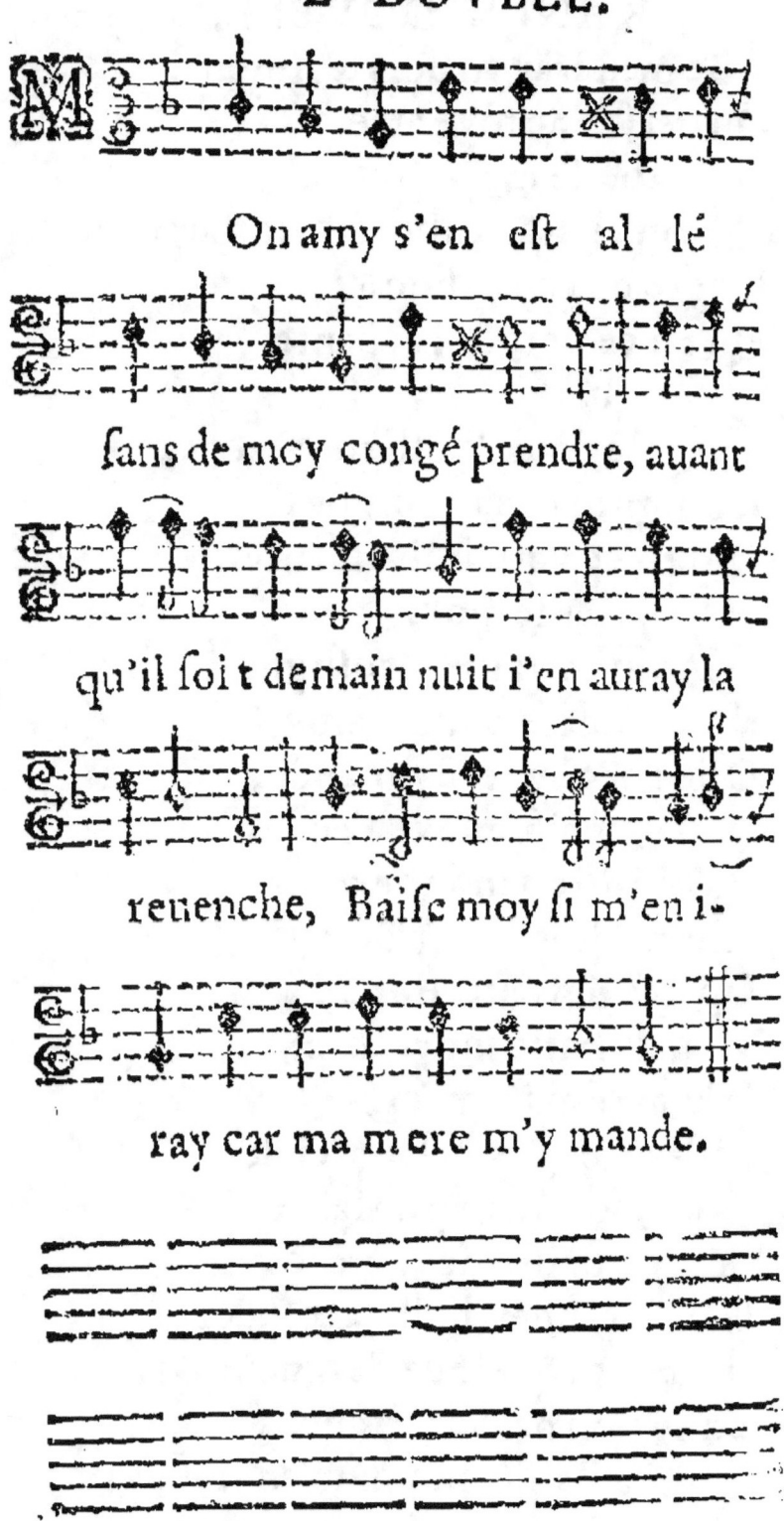

On amy s'en est allé sans de moy congé prendre, auant qu'il soit demain nuit i'en auray la reuenche, Baise moy si m'en iray car ma mere m'y mande.

BRANLE DOVBLE.

Ie men iray au bois d'Amour,
Ou perſonne n'y entre,
 baiſe moy
 Ie m'en iray au bois d'Amour &c
Que le doux Roſinolet,
Qu'en ce vert bois chante
 baiſe moy.
 Que le doux Roſſignol, &c,
Roſſignol beau roſſignol,
Qui en ce verd bois chante.
 baiſe moy.
 Roſſignol beau roſſignol, &c,
Va t'en dire a mon amy
Que par toy ie luy mande.
 baiſe moy. &c
Va ten dire a mon amy,
Si ie me dois marier
Ou ſi ie dois attendre.
 baiſe moy. &c,
Si ie me dois marier,
Belle attendes belle atendez,
Vous eſtes bien plaiſante.
 baiſe moy. &c,
Belle attendes belle attendez,
Il viendra quelque Seigneur,
En ce bon pais de France.
 Baiſſe moy ſi m'en iray,
 Ou ma mie my mande.

BRANLE DOVBLE de village.

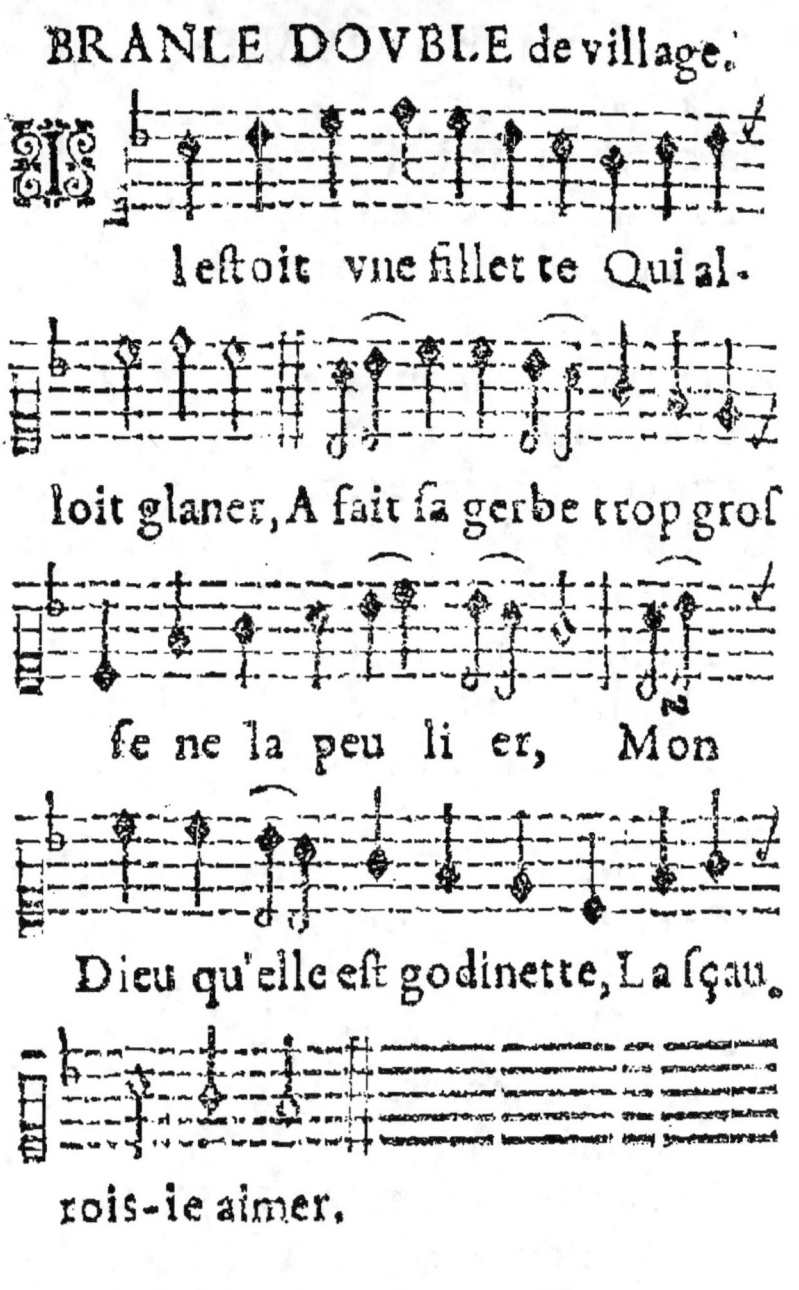

Ieſtoit vne fillette Qui al-

loit glaner, A fait ſa gerbe trop groſ

ſe ne la peu li er, Mon

Dieu qu'elle eſt godinette, La ſçau-

rois-ie aimer.

 A fait ſa gerbe troſſe,
Ne la peu lierr
Par icy y eſt paſſé,
Vn braue cheualier.
 Mon Dieu qu'elle eſt godinette,
 La ſçauroy-ie aymer.

BRANLE DOVBLE.

Par icy y est passé
Vn braue cheualier,
Il l'a priee d'amourette,
Ne l'a refusé.
 Mon.
Il l'a prie d'amourette,
Ne l'a refusé,
La fillette fut niquette,
C'est mise a plorer,
 Mon.
La fillette fut niquette,
C'est prinse à plorer,
Et moy ie fus pitoyable,
La l'aissé aller,
 Mon.
Et moy ie fus pitoyable,
La laissé aller,
Quand elle fut dedans ce bois
Ce mist a chanter.
 Mon.
Quád elle fut dedãs ce bois,
Ce mist à chanter,
Helas ou est il allé,
Ce couart cheualier. Mon.
Helas ou est il allé,
Ce couart cheualier,
Pour vn soupir d'amourette,
Ma laissé aller, Mon.

G iiij

BRANLE.

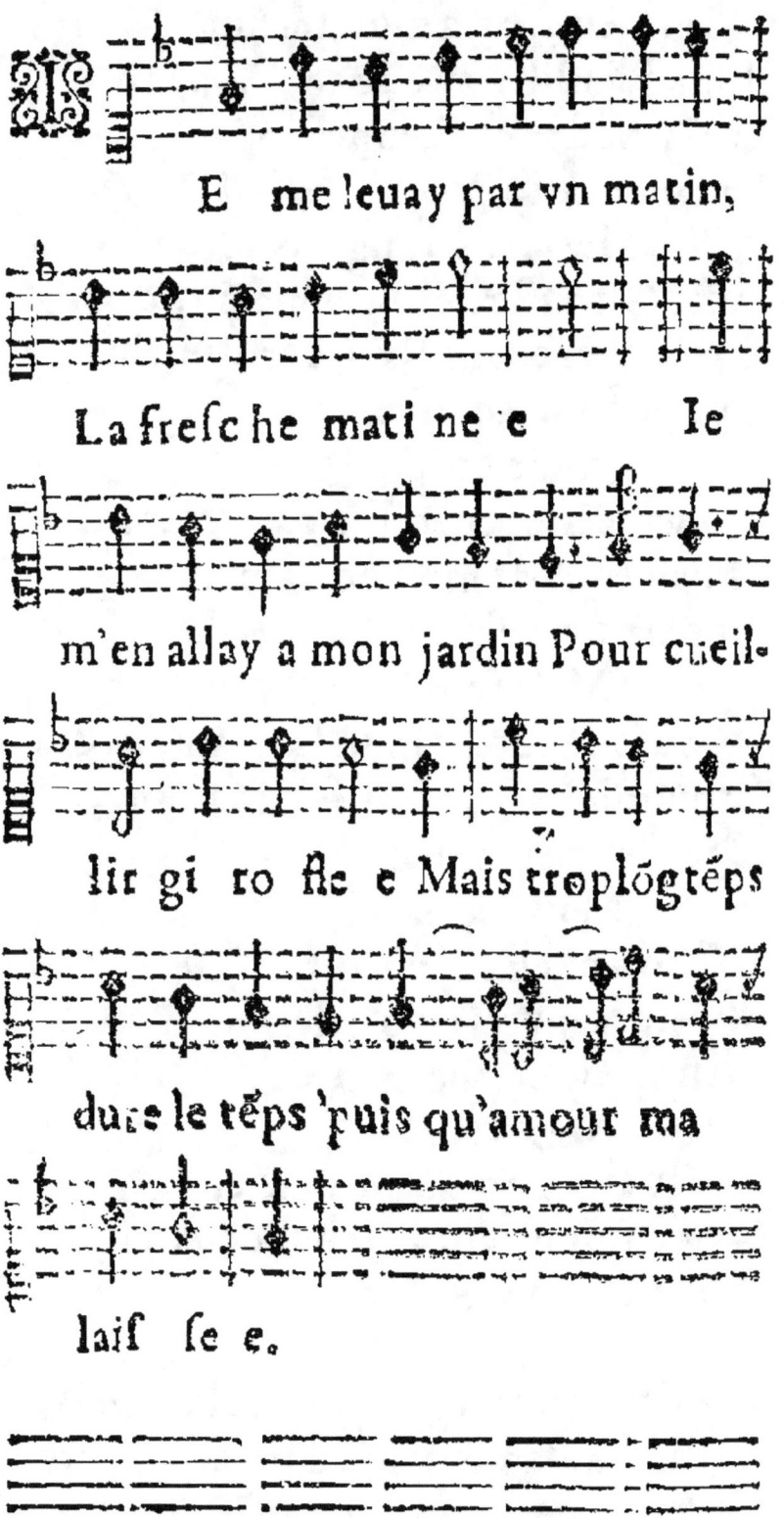

E me leuay par vn matin,

La fresche mati ne e Ie

m'en allay a mon jardin Pour cueil-

lir gi ro fle e Mais trop lōgtēps

dure le tēps puis qu'amour ma

laiſ ſe e.

BRANLE DOVBLE

Ie m'en allay a mon Iardin,
Pour cueillir girouflee
Et Girouflee & Roumarin,
Lauande cotonnee,
 Mais trop long. &c.
 Et Girouflee & Roumarin. &c,
Las ie n'en cueuillis pas trois brins
Que ne fusse aduisee.
 Mais trop.
 Las ie n'en cueuillis pas trois brins
Mais ce fut de mon bon amy,
Qui ma tant desiree.
 Mais trop.
 Mais ce fut de mon bon amy. &c,
Trop mieux faudroit faire vn amy,
Que d'estre mariee,
 Mais trop.
 Trop mieux vaudroit. &c,
Car alors qu'on est marie,
Ce n'est pour vne annee.
 Mais trop.
 Car alors qu'on est marie. &c,
Ce n'est pour vne ne pour deux ans,
C'est pour la vie finee,

 Mais trop long tẽps dure le temps,
 Puis qu'amour ma laissee.

BRANLE DE village simple.

Mon pere ma marie e à vn bossu, Le premier iour de mes nosses il m'a battu, Tu ne la voira plus petit bossu ta femme Tu ne la voirras plus petit bossu tortu.

BRANLE DE village. 42

Le premier iour de mes nopces il
ma battu, bis.
Ie m'en allis au jardin prier Venus,
Tu ne la verras plus petit bossu tortu.

Ie m'en allis au jardin prier Venus,
La priere que i'ay faite est aduenu.
Tu ne la verras.

La priere que i'ay faite est aduenu bis
l'ay trouué le bossu mort sus ses escus,
Tu ne la verras.

I'ay trouué le bossu mort sus ses es-
cus, bis.
ie l'ay fait enseuelir dans de l'aglu.
Tu ne le verras.

Ie l'ay fait enseuelir dãs de l'aglu, bis
I'ay fait son luminaire de trois festus,
Tu ne la verras plus petit bossu
tortu.

BRANLE DOVBLE.

Vand i'estois de chez mõ pe-

re, Fillette de quatorze ans

L'on m'enuoyoit à l'herbette, Mes

moutons i'alois gardant, Brunette

allõs gay gay, Brunette allons gai mẽt.

BRANLE.

L'on m'enuoioit à l'herbette,
Mes moutons i'alois gardant,
I'estois encor trop ieunette,
Ie m'assis en passant temps,
Brunette allons gay gay,
Brunette allons gayment.

I'estois encor trop ieunette,
Ie m'assis en passant temps,
Par le bout de ma pasture,
Passa deux gentils gallants.
 Brunette.

Par le bout de ma pasture,
Passa deux gentils gallants,
Dieu vous gard la belle fille,
Combiē gaignez vous par an
 Brunette.

Dieu vous gard la belle fille
Combien gaigne vous par an
Par ma foy mon gentil hōme,
Ie ne gaigne que six blancs
 Brunette.

Par ma foy mō gentil hōme,
Ie ne gaigne que six blancs
Que six blancs vierge marie
Vous deussiez gaigner dix francs.
 Brunette gay gay,
 Brunette allons gaiment.

BALLET.

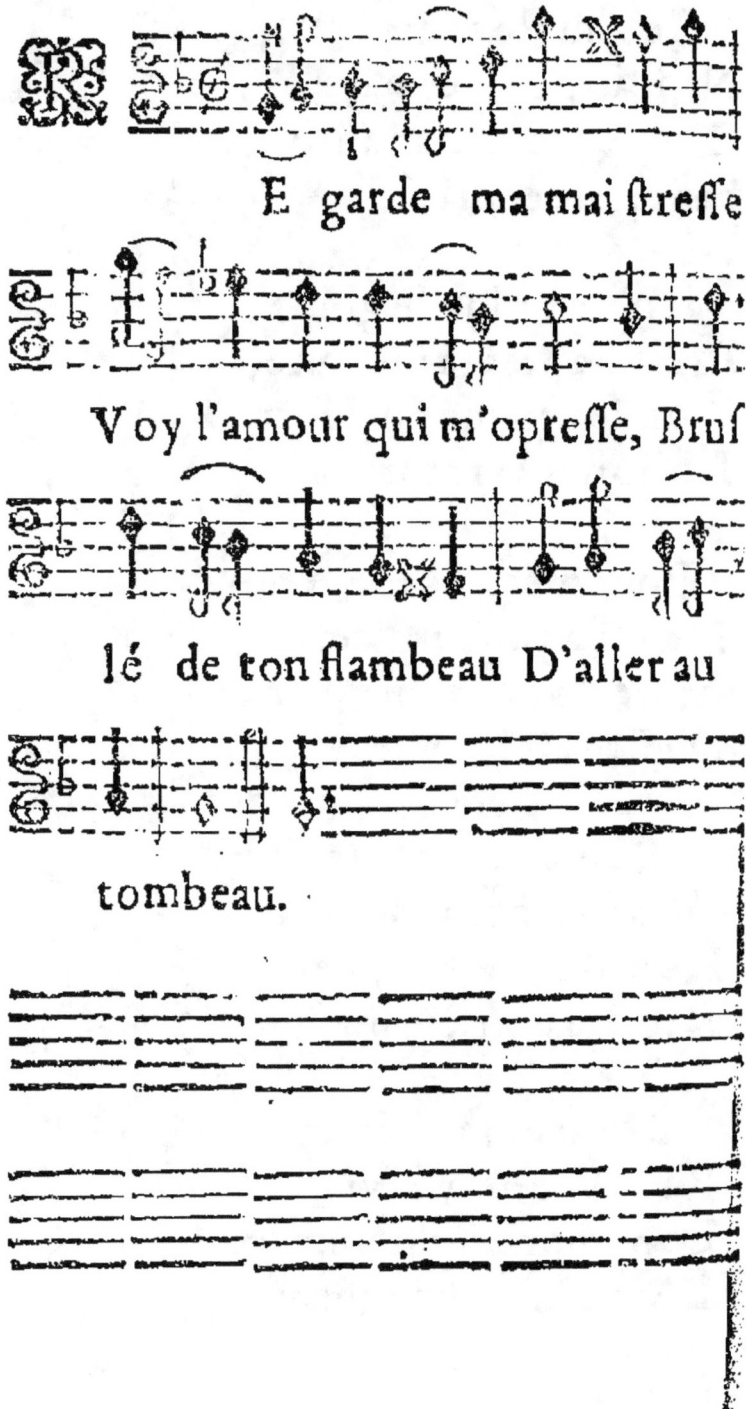

E garde ma maistresse

Voy l'amour qui m'opresse, Bruſ-

lé de ton flambeau D'aller au

tombeau.

BALLET.

Ie t'implore ma belle,
Ne fois pas si cruelle,
Que de me voir mourir,
Sans me secourir.

Il n'y a point de gloire,
Quand apres la victoire,
L'on se trouue plus fort,
De donner la mort.

Pour mettre a ton seruice,
Ma vie a ton seruice,
Ay-ie donc merité
D'estre ainsi traité.

Tu es trop inhumaine,
De donner tant de peine,
De mal & de tourment,
A ton pauure amant.

De grace ma Siluie,
Redonne moy la vie,
Le pardon est l'honneur
D'vn si beau vainqueur.

BRANLE DOVBLE.

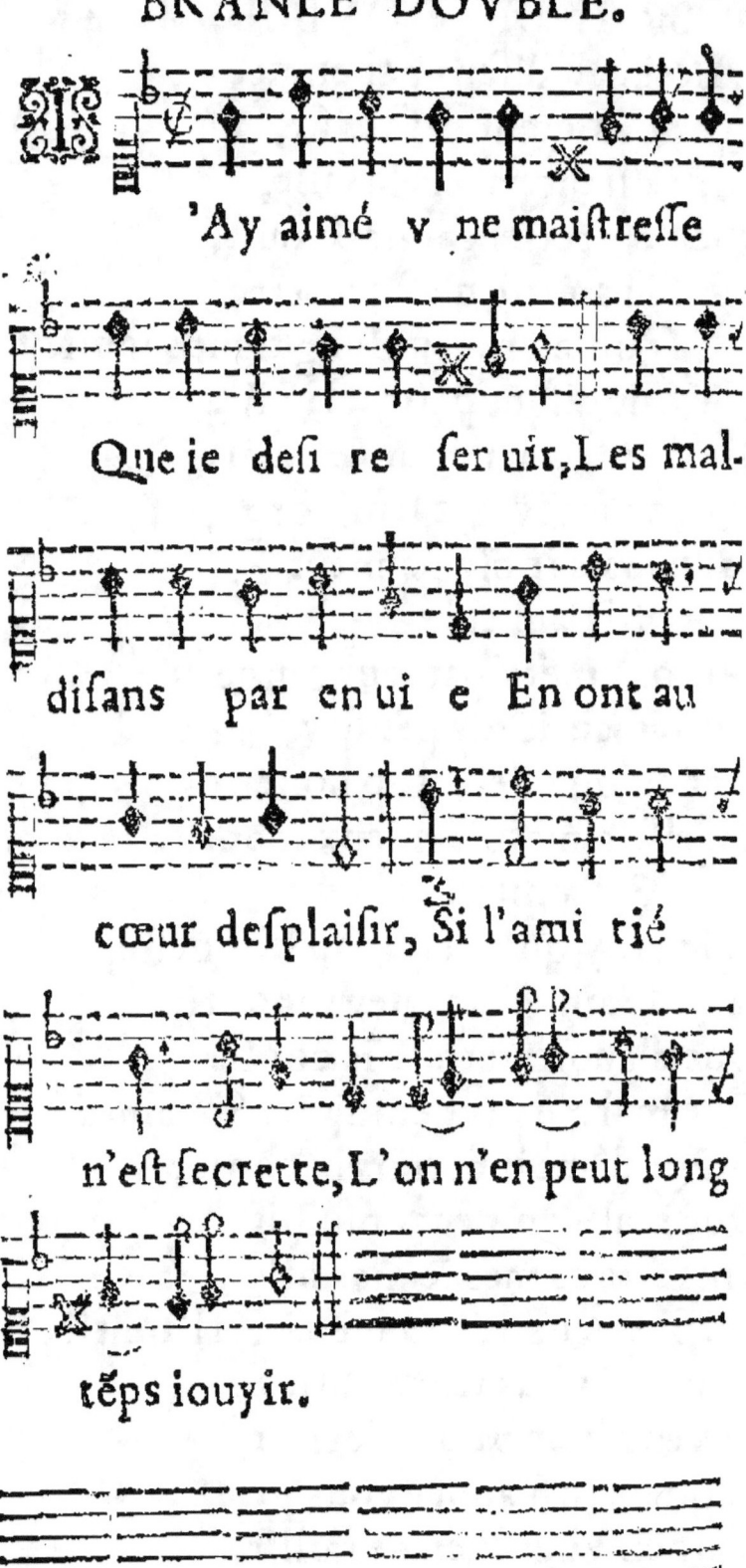

'Ay aimé vne maistresse
Que ie desire seruir, Les mal-
disans par enuie En ont au
cœur desplaisir, Si l'amitié
n'est secrette, L'on n'en peut long
tēps iouyir.

BRANLE DOVBLE.

Les mal-difans par enuie,
En ont au cœur defplaifir,
Vont difant parmy la ville,
Que l'entretiens iour & nuit,
 Si l'amitié n'eft fecrette
 L'on n'en peut long temps iouir.
 Vont difant parmy la ville
Que l'entretien iour & nuit,
Ils ont menty par leur gorge,
Car iamais ie n'y penffey.
 Si l'amitié.
Ils ont méty par leur gorge
Car iamais ie n'y penffey,
Ie croy qu'el'eft trop hônefte
Qu'elle aimeroit mieux mourir.
 Si l'amitié.
 Ie croy qu'el' eft trop honnefte,
Qu'elle aimeroit mieux mourir
Que d'auoir permis la chofe,
Que mal s'é peut enfuiuir. Si l'amitié.
 Que d'auoir permis la chofe,
Que mal s'en peut enfuiuir,
Entre vous mes ieunes filles,
Ie vous veux bien aduertir. Si l'amitié.
 Entre vous ieunes filles
Ie veux bien vous aduertir,
Si quelcun d'aimer vous prie,
Gardez vous bien de faillir.

BALLET.

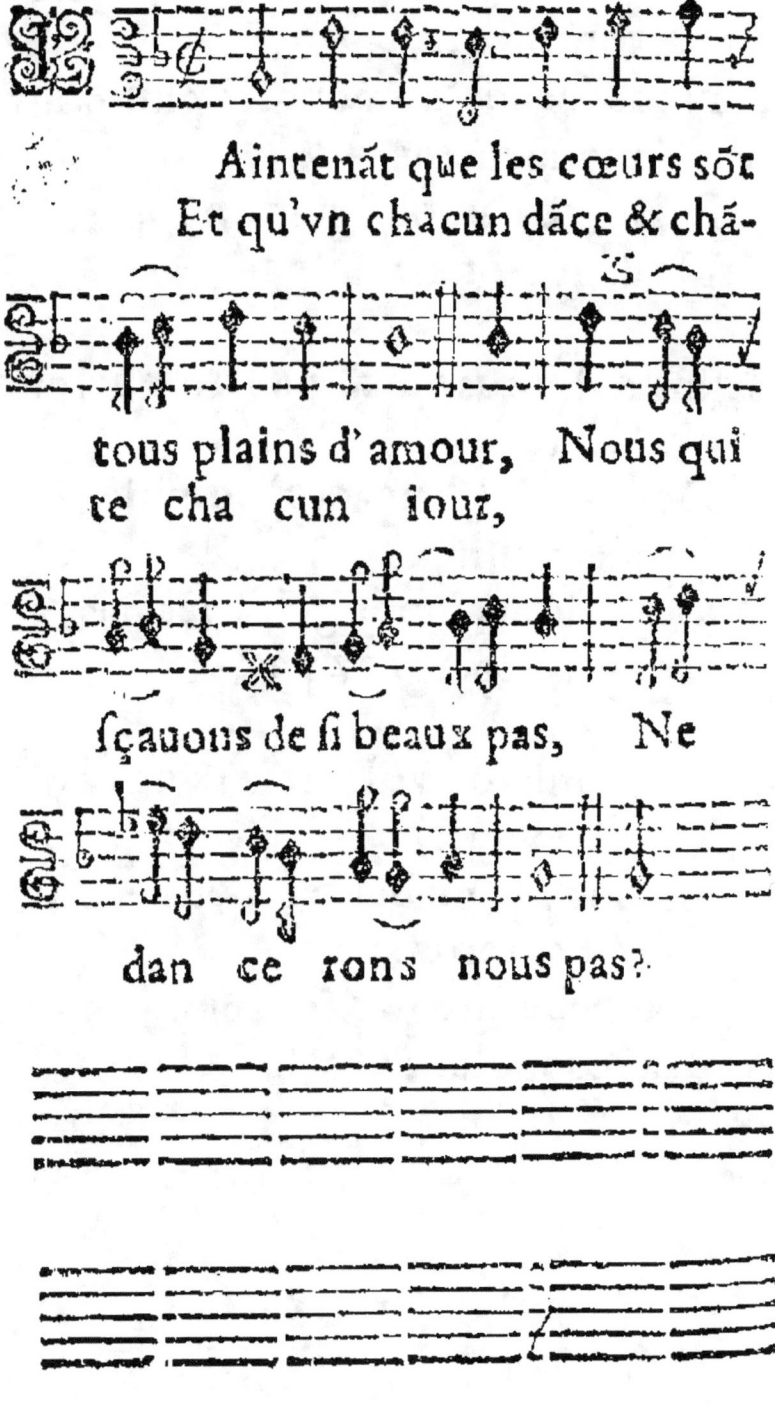

Aintenát que les cœurs sõt tous plains d'amour, Nous qui sçauons de si beaux pas, Ne dancerons nous pas?

Et qu'vn chacun dãce & chãte chacun iour,

BALLET.

Nous auons la voix pour chanter nos
 tourmeuts,
 Nous sçauõs d'amour les plus doux
 mouuemens,
 Puis que l'amour guide nos pas,
 Ne dancerons nous pas,

Belles s'il vous faict naistre quelque
 desir,
 De sçauoir (dançants) combien ont
 de plaisir,
 Ceux dont amour guide les pas,
 Ne nous espargnez pas,

Nous monstrõs volontiers en ce plai
 sir exquis,
 Quand par vn bel œil nous en som-
 mes requis,
 Car la beauté par ses appas
 Va redoublant nos pas.

AIRS DE PLVSIEVRS BALLETS QVI ONT esté faits de nouueau à la Cour, auec la Bourree.

AIR DV BALLET DES Muses, fait deuant le Roy.

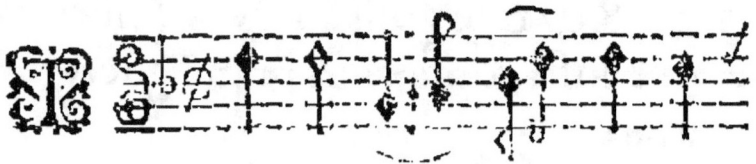

Ouſiours l'heur & la gloire
De vos faits la me moire

Soit à voſtre coſté, Et met-

tez grand Roy les peuples &

les Rois Soubs vos loix.

BALLET.

Empeschez le trophee
Que l'on veut esleuer,
De la perte d'Orphee,
S'il vous plaist le sauuer,
Il fera monter vostre nom glorieux
Dans les Cieux.

Bien que Dieux nous gardent
Et les Astres plus doux,
Les Muses ne regardent,
Vn autre Roy que vous,
Elles ont aussi cõme vous grand guer- (rier:
Le laurier.

BALLET.

'Est maintenant qu'il me faut
Et que ie doy languissant
ar re ster, L'absen ce des
re gret ter,
beaux yeux, Qui causét mō mal sou-
ci eux.

La passion me rengeant sous sa loy,
En ce départ me côtraint mal gré moi
D'aller sans fin chercher,
Ce que mon cœur a de plus cher.

Car ie ne puis viure ne voyant pas
Le clair flambeau qui cause mō trespas
Qui souloit m'esclairer,
Et seul me faisoit respirer.

BALLET.

Il ne faut plus desormais estimer
Qu'vn autre obiect peust mon ame en-
flamer,
Ny deslier mon cœur
Des fillets d'vn si beau vainqueur.

Non, non, les moys, ny les ans, ny
la mort,
Ny les malheurs ou m'attirent le sort
Ne la pourront bannir
Iamais hors de mon souuenir.

Car reposant encor dedans le monu-
ment,
Encor la bas ie plaindray mon tour-
ment,
Et diray dans les Cieux
Le merite de ses beaux yeux.

Nimphes des bois plus belles que
Cipris,
Quand les destins rauirõt mes esprits,
Venez bien tost apres
Couurir mon cercueil de cipres.

BALLET.

Os esprits libres & côtens,

Viuent en ces doux passetemps,

Et par de si chastes plaisirs

Bannissent tous autres desirs,

La dance la chasse & les bois,
Nous rendent exemptes des loix,
Et des miseres dont l'amour
Afflige les cœurs de la Cour.

Et c'est plustost auec cest art,
Qu'auec la pointe de ce dard,
Que ceste trouppe se deffend
Des trais de ce cruel enfant.

Car en changeant touſiours de lieu
Nous empeſchons ſi bien ce Dieu,
Qu'il ne peut s'aſſeurer des coups
Qu'il penſe tirer contre nous.

Ainſi nous deffendans de luy,
Et paſſans nos iours ſans ennuy,
Nous eſſayons de luy rauir
La gloire de nous aſſeruir.

Il eſt bien vray qu'en nous ſauuant
Il nous va touſiours pourſuiuant,
Et nous pourſuit en tant de lieux
Qu'en fin il entre dans nos yeux.

Mais encor qu'on puiſſe penſer,
Qu'alors il nous doiue offenſer
Pourtant nous n'auons point de peur
Qu'il nous puiſſe enflammer le cœur.

Car la neige de noſtre ſein
Empeſche ſi bien ſon deſſein,
Qu'alors nous veut enflammer
Son feu ne ſe peut allumer.

I

BALLET.

Oicy la bande des cor-
Dont amour garnit les bon-

nets a ce coup re ue nu ë
nets D'vne i ma ge cornuë

Menaſſant les ialoux De ſes coups.

Ainſi que ſautent les aigneaux,
Quant leurs cornes s'aduancent,
Auec des mouuements nouueaux,
Ils ſautellent & dancent
Ne trouuant rien plus doux,
Que ſes coups.

BALLET.

Jupiter le plus grand des dieux,
Eut la teste cornuë
Des lors qu'espris de deux beaux ieux
Europe il eut cogneuë,
Et n'eut rien de si doux,
Que ses coups.

Si donc par les diuinitez,
La corne fut portée,
Pourquoy par nos legeretez
Est elle reiectée ?
Non il n'est rien si doux,
Que ses coups.

Il n'est rien de si amoureux,
Qu'vn coup de corne au ventre,
Belles donc donnez luy des vœux,
Permettant qu'elle y entre :
Et tousiours plaisez vous
En ses coups.

BALLET.

Vr le bel es mail des
De mille fleurs di a-

prez, Nous allons traiter l'amour
prez,

Entre nous bergeret tes, Car

c'est le plaisant seiour De

nos amourettes.

D'vn gentil bouquet de fleurs,
Nous tesmoignons nos faueurs,
Et sans changer de desir,
Nous autres bergerettes,
Nous iouyssons du plaisir
De nos amourettes.

BALLET.

A l'ombre d'vn verd buisson,
 Quelque beau ieune garçon,
 Vient souuent entretenir
 Nous autres bergerettes,
 S'efforçant de paruenir
 A nos amourettes.

De mille traits doucereux,
 Nous le rédons amoureux,
 Or nous le faisons chanter
 Nous autres bergerettes,
 Or nous luy faisons conter
 De ses amourettes.

L'amour se faict mieux aux champs
 Que parmy les courtisans,
 Car sans nulle fiction,
 Nous autres bergerettes,
 Nous suiuons l'affection
 De nos amourettes.

Les plus grandes de la Cour,
 Dissimullent leur amour,
 Mais nous ne desguisons rien,
 Nous autres bergerettes,
 Et nous auons plus de bien
 En nos amourettes.

BALLET.

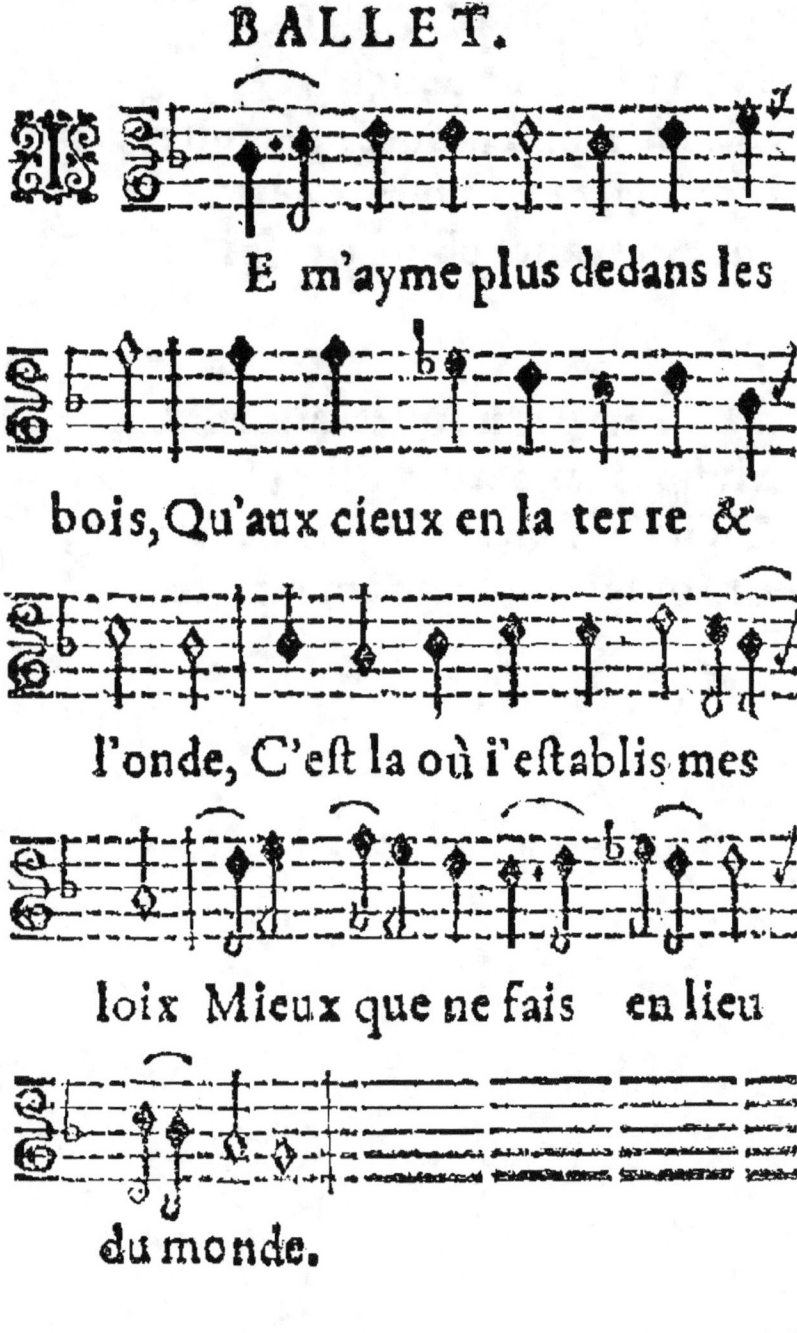

E m'ayme plus dedans les bois, Qu'aux cieux en la terre & l'onde, C'est la où i'establis mes loix Mieux que ne fais en lieu du monde.

BALLET.

En ce seiour delicieux,
Ie tiens mon amoureux empire,
Ie fais la tout ce que ie veux,
Par moy toute chose y respire.

Il n'est pas iusques aux enfans,
Mesmes les petites fillettes,
Qu'ils ne sentent mes traits ardans,
Et souspirent leurs amourettes.

BALLET.

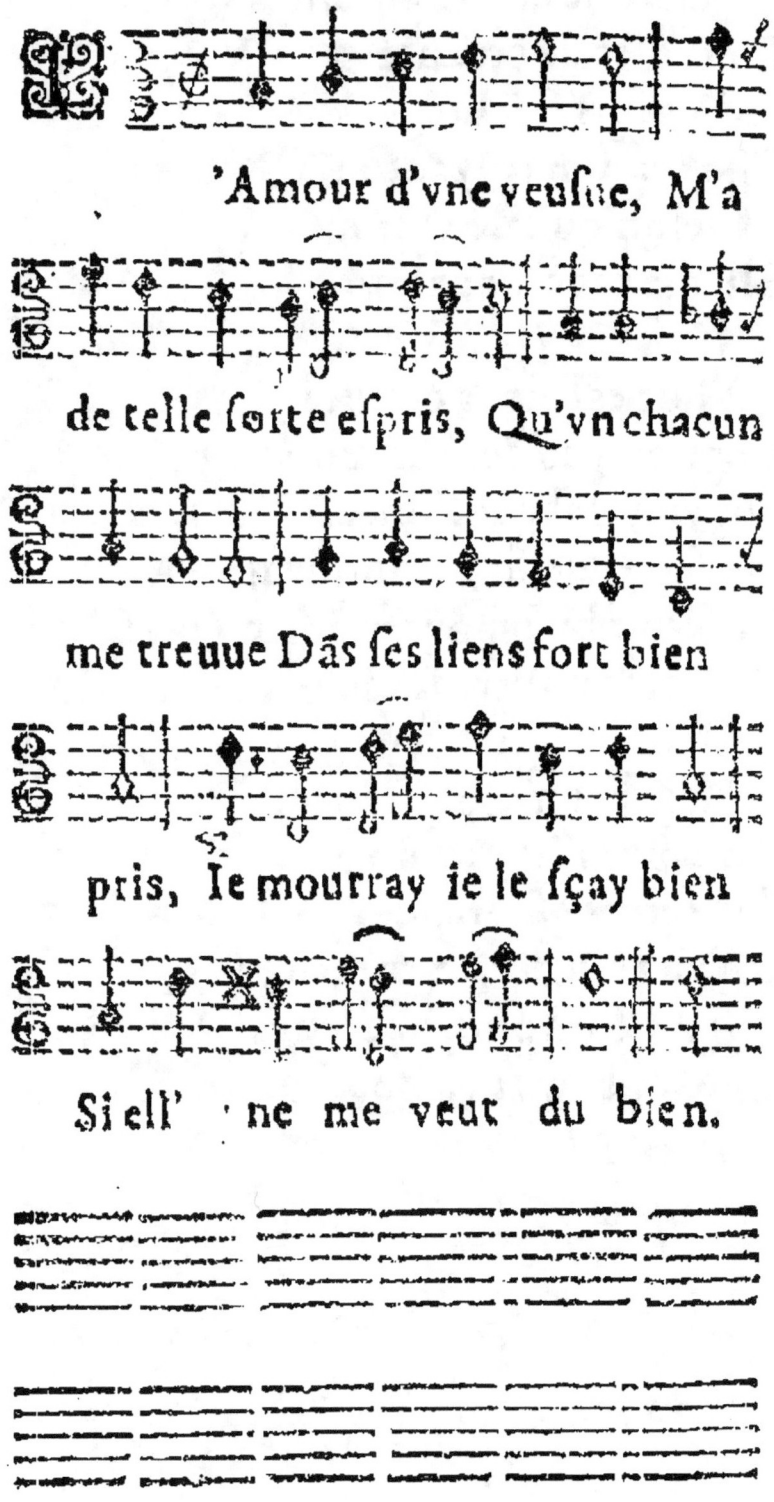

'Amour d'vne veusue, M'a

de telle sorte espris, Qu'vn chacun

me treuue Dãs ses liens fort bien

pris, Ie mourray ie le sçay bien

Si ell' ne me veut du bien.

Mais elle est trop belle
Pour vſer de cruauté
Ie luy ſuis fidelle,
Elle ſçait ma loyauté :
Et ſelon qu'elle verra,
Ell' me recompenſera.

Tout esfois la crainte
Loge vn peu dedans mon cœur,
Qu'vn riual par fainte,
Ne ſe rende ſon vainqueur:
Ce ſeroit bien pour mourir
De voir vn autre iouir.

Mais par ma ſouffrance,
Par peines & trauaux,
I'ay ferme eſperance
Qu'elle allegera mes maux :
Ie ſeray lors plus heureux,
Que tous autres amoureux.

BALLET.

Vis qu'en nostre tendre ieu-
Amour nous fait guerre sans

nesse Bien que soy ons par my
cesse Pour nous asseruir sous

les bois, Il le faut prendre cét
ses loix.

Amour Qui nous tourmente nuit

& iour.

BALLET.

C'eſt vn oyſeau prompt & volage,
Qui ne fait rien que trahiſon,
Et qui le loge dauantage
Il met le feu dans la maiſon.
 Il le faut prendre cét amour
 Qui nous tourméte nuit & iour.

 Nous auons tant de bonne graces
Qu'il ne faudra de s'approcher,
Et ſi nous tendons nos tiraſſes
Nous le prendrons au deſnicher.
 Il le faut.

 Montrons luy nos bouches ſucrees
A fin de le mieux appaſter :
Car il aime tant les dragees
Qu'il nous les viendra bequetter.
 Il le faut.

 Ie luy voy ſes aiſles eſtendre
Pour s'en venir fondre icy bas,
Si chacun ſe veut bien entendre
Nous l'aurons & n'en doutez pas.
 Le voila pris ce bel amour
 Qui nous tourmétoit nuit & iour.

BALLET.

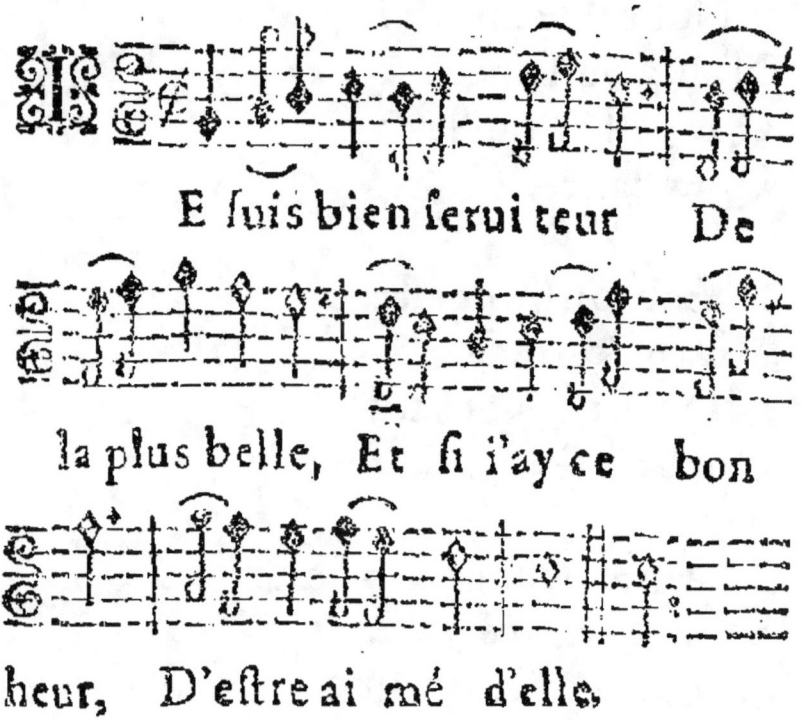

Je suis bien serviteur De la plus belle, Et si j'ay ce bon heur, D'estre aimé d'elle.

L'envie sans pitié,
Tousiours nuisante,
Veut rompre l'amitié,
Mais elle augmente.

Donques les medisans
Se veuent taire
Ils ne sont suffisans,
Pour nous distraire.

Ma fermeté sera,
Malgré l'envie
Que l'amour finiera
Auec ma vie.

BALLET.

 Nul autre sur ma foy
N'aura puissance,
Que celle a qui ie doy
Obeyssance.

 Car son honnesteté,
Vertu & grace,
Surpassent la beauté
Qui tost se passe.

 La grandeur de son cœur
Et sa prudence,
Ont banny la rigueur
D'outrecuidance.

 Donques a sa beauté,
Ie sacrifie,
Ma ferme loyauté
Auec ma vie.

 De sa foy ma comblé
La fantasie,
Pour n'estre plus troublé,
De jalousie.

 Ayant donc ce bon heur,
Ie puis bien croire,
Que viuant son honneur,
Viura ma gloire.

BALLET.

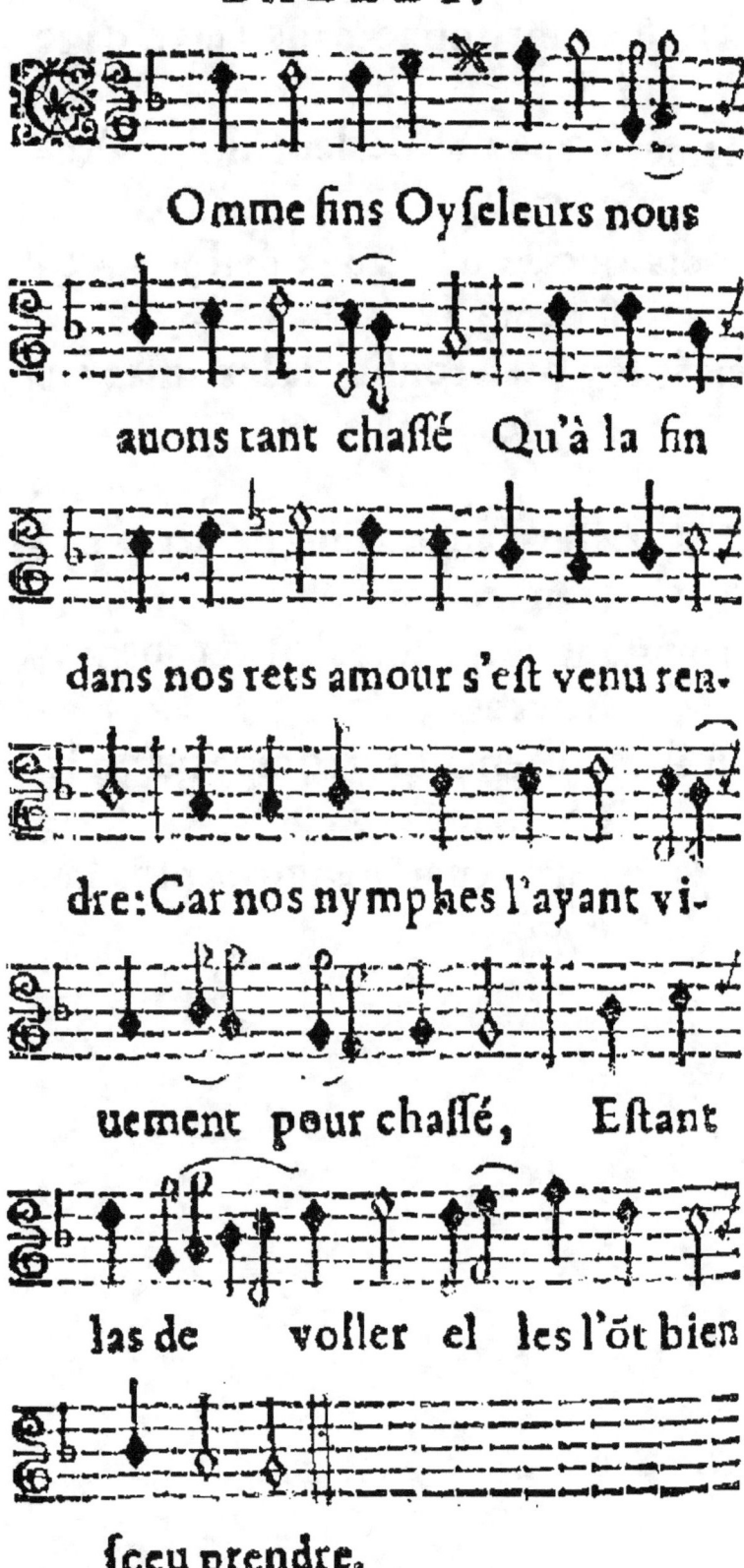

Omme fins Oyseleurs nous auons tant chassé Qu'à la fin dans nos rets amour s'est venu rendre: Car nos nymphes l'ayant viuement pour chassé, Estant las de voller el les l'ôt bien sçeu prendre.

BALLET.

Il est emprisonné dans cette cage ici,
Finement appasté de leur douce dragees :
Tandis que vous l'aués dessous vostre merci
Tenés luy bien tousiours ses aisles engagées.

Il y a du danger que ce petit oyseau
En ouurant sa prison s'en retourne au boccage,
Car il est bien plus prompt qu'vn leger Passereau,
Et pourroit deuenir encore plus sauuage.

BALLET.

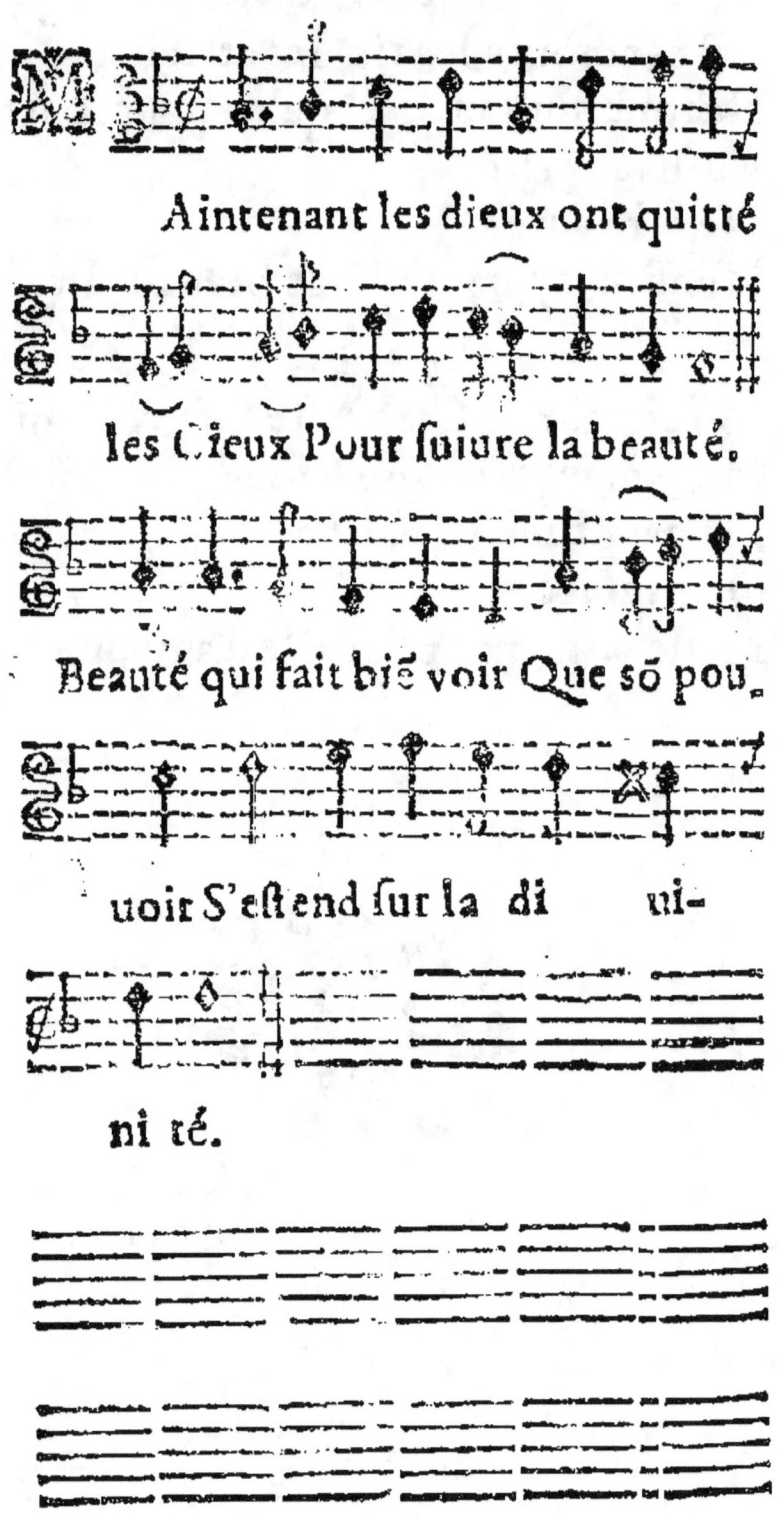

Aintenant les dieux ont quitté

les Cieux Pour suiure la beauté.

Beauté qui fait bien voir Que son pou-

uoir S'estend sur la di ui-

ni té.

BALLET.

Les amours, les ris, les attraits,
Ne sont plus au Ciel qu'en pourtraits
Aussi la verité
De sa beauté,
Monstre icy bas ses plus beaux traits.

Preferant au Ciel ceste Cour, bis
Elle y vient faire son seiour,
Pouuant bien se vanter
Que Iupiter
Brusle & meurt pour elle d'amour.

K

LA BOVRREE.

Eux-tu donques ma belle
Sans appaiser la flamme

Estre tousiours cruelle, Par toy
Qui consume mon ame? Qui fin

Ma foy Fut promptemẽt surprise
Met fin Au re pos de si ra ble

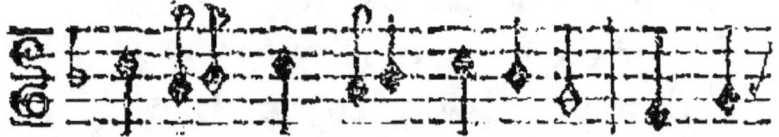

Souz la fie re maistrise D'amour
D'vn Amant mi se ra ble Quite

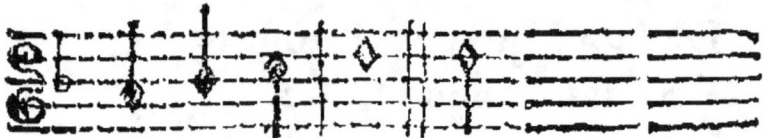

ce Dieu vainqueur,
donne son cœur.

LA BOVRREE.

Vne amour si soudaine
N'est iamais bien certaine,
Si tu veux ton enuie,
Voir si tost assouuie,
Va t'en
A Caen
Chercher dans la boutique,
D'vne femme publique
Vn libre passetemps
C'est la
Qu'elle a
Moyen de te complaire
Et de mieux satisfaire
A ce que tu pretemps.

LE BERGER.

L'amour que ie te porte
N'est pas de ceste sorte
Si iamais mon cœur ayme
Autre obiect que toy mesme
Mon chef
En bref
Succombe soubs le foudre
D'amour qui peut resoudre
Vn chacun sous sa loy,
Le sort
Plus fort
Mette fin à ma vie,

LA BOVRREE.

Si iamais i'ay enuie
D'aimer autre que toy.

LA BERGERE.

Tant de feintes paroles
Et de rufes friuoles
Ont trop peu de puiſſance,
Pour tromper ma conſtance,
Iamais,
Les rets
De tes douces amorees
Ne bleſſeront les forces,
Ie ſçais
Aſſez,
Quelle ruſe ſubtile
Doit auoir vne fille
Qui craint le point d'hôneur.

LE BERGER.

De quelle amour plus ſeure
Veux tu que ie t'aſſeure?
Ton bel œil où i'aſpire,
Void-il pas mon martire?
Amour
Vn iour
Puiſſe eſchauffer ton ame
D'vne auſſi viue flamme
Que celle que ie ſens,
A fin
Qu'enfin

LA BOVRREE.

Tu ressentes toy-mesme
De quelle peine extresme
Ta beauté tient mes sens.

LA BERGERE.

Pour gaigner mon courage
Faut du temps dauantage
Ie ne peux faire compte
D'vne amitié si prompte,
Attens
Le temps
Qui me fera peut-estre
Quelque iour recognoistre
Le vray but de tes vœux,
Cela
Sera
La preuve desirable,
Qui me rendra ployable
A tout ce que tu veux,

LA TABLE.

Amour a puissance.	fol. 5
Au jardin de mon pere.	31
C'est trop aimé sans iouir.	7
Comme loyal ie suis.	14
Ce ioly printemps que tout.	21
Ceste beauté supréme.	23
Cueillant la violette.	34
C'est maintenant qu'il me faut	47
Comme fins oyseleurs nous	55
Durant les guerres d'outre mer	3
Deux ieunes bergeronnettes.	11
Dedans la briere.	25
Dans nostre bois tous les iours.	32
Dessus la verdure.	36
Eslongné de ma belle.	2
En ce fascheux eslognement	17
En passant l'eau i'ay trouué.	29
Fruit d'amour attendu.	24
Grand mal est celuy que l'on n'ose.	9
Hier au matin my leuay.	19
Il n'y a icy que moy.	8
I'estois bien mal'heureuse.	12
Il me print enuie vn iour.	13
I'ay aimé vne fillette	33
Il estoit trois mercerots.	35
Il estoit vne fillette.	39
Ie me leuay par vn matin.	40
I'ay aimé vne maistresse.	44

LA TABLE

Ie m'aime plus dedans ce bois.	32
Ie suis bien seruiteur de la plus.	54
Las ie ne vy qu'en tristesse.	10
La fleche d'amour.	15
L'on est bien fol d'arrester	20
La tempeste de l'amour.	26
L'amour d'vne veufue.	52
Merueilles on va contant.	4
Ma mere mal habile.	16
Mon amy s'en est allé.	38
Mon pere m'a marie a vn bossu.	41
Maintenant que les cœurs.	45
Maintenant les Dieux ont quitté.	56
Ne m'acuse point de t'estre.	6
Nos esprits libres & contens.	48
Puis qu'en ceste belle saison.	30
Puis qu'en nostre tendre ieunesse.	53
Quand ie vois ta face blonde.	1
Quand ie pense a cét Allemant.	28
Quand i'estois de chez mon pere.	42
Regarde ma maistresse.	43
Sous l'ombrage d'vn buisson.	18
Si i'ay vn amy qui m'aime.	22
Si ma vilageoise m'aime.	27
Sur le bel esmail des prez.	50
Tousiours l'heur & la gloire.	46
Vallet qui aime par amour.	37
Voicy la bande des cornets.	49
Veux tu donc ues ma belle.	